U0053568

迷失的摩登

香港戰後現代主義建築25選

黎雋維、陳彥蓓、袁偉然 著

目錄

序
懷舊之外——建築歷史分析的方法

「建築歷史」對於香港人而言,總是有一點說不清楚的陌生。

這個陌生的感覺,來自長久以來的忽略和知識上的空白狀態。不少人或者會有這樣的感覺,以為歷史建築的討論,只是一對虛無縹緲的「風格」,或者是建築師和建築愛好者之間,附庸風雅的一種「高雅藝術」(high art)。然而,建築就在我們日常生活的城市空間之中,這種象牙塔式的定義,又未免過於狹窄,反而增加了我們與建築歷史之間的距離。再加上我們總是直覺地將舊建築的討論,牽涉上保育與發展的矛盾,或者是「美」還是「醜」的主觀議論,令「建築歷史」這個詞語既陌生,又含糊,甚至好像是一種離地萬丈,與大眾無關的專業話語。建築歷史作為一門知識領域,為了保持其客觀性,忠實地還原歷史,其實未必一定要牽涉到保育,更加並非只是純粹「風格」上的分類和討論。反而,以建築物和建築師作為研究對象的歷史分析,往往可以更加具體地呈現歷史抽象的一面。因為建築物的設計本身,其實就已經是當時的社會、經濟,甚至是政治氣氛的物質化縮影。

Jan Morris 於 1988 年出版的《香港:大英帝國的終章》中,曾經抱怨香港建築版的空白[1]。近年,由於大眾對於香港歷史的興趣漸厚,關於香港

建築和城市的書籍和圖冊，有如雨後春筍一樣萌生，填充了過去對於建築歷史知識的空白[2]。這本書的構思，正正希望可以以此為基礎，更加深入地去探討當中一些重要的例子，希望廣大的讀者亦可以了解到這些建築對於香港社會發展的關聯性，以及當中的歷史意義。換言之，這本書並非只是wikipedia式的單純介紹，但又不至於是艱澀難明的學術文章，而是介乎於兩者之間，適合希望對建築有更深認識的讀者。因此，文章的內容加入不少分析和個案對比，將25個案例置身在它們的歷史時空和建築論述（architectural discourse）之中討論。對於香港建築歷史的學術研究，其實尚算是起步階段。在資料蒐集和分析的過程中，往往會遇到一些未能解決和證實的地方。然而，我特別將這些部分，包括在文章之中。希望更多的歷史愛好者及學者，可以加入研究這些尚未被解答的歷史推論，壯大我們對於香港建築歷史的認知。

香港專屬的現代主義建築

香港，以至亞洲等非西方（non-West）地區的現代化經驗，和西方的現代化過程有很多根本性的不同之處。歐美地區的資本主義發展和工業革命，令社會產生了根本性的改變。新事物的湧現以及城市化現象，成為了所謂「現代性」的基礎。一些建築師開始認為，舊有的建築形態未能反映現代的思想、行為模式和工業技術，因此提出了所謂「現代建築」的論述和設計。以工業化的物料、抽象的幾何、科學理性和內外一致的設計，反映現代社會和現代生活的形態。三十年代開始，華人建築師其實已經意識到西方現代建築的出現，而且亦同意當中的論述，並出版文章解釋和傳播現代建築的哲學和原則[3]，但似乎當時某些建築師對於現代建築的理解，仍未能擺脫將其視為一種「風格」的習慣，因此，在翻譯上往往傾向使用「摩登」這個音譯，而非「現代」這個闡述當下「非歷史性」

(ahistorical)的概念；但同一時間，這亦反映出某程度上，華人建築師對於現代建築保留一點距離，而非盲目地全盤地接收西方現代建築的各種主張。

這個微細的區別在戰後發展成更加具體的地域性特徵。戰後的建築設計，大致上被內外兩個方面的因素影響。內部方面，香港仍然處於戰後復甦的階段，資源和日用品的供應漸漸穩定，政府和各大機構可以慢慢開始一些比較大的項目。戰前已經在香港萌芽的現代主義建築，在戰後發展成為主流，而建築師的設計語言亦變得更多元化。外部方面，中國內地的動盪，令不少人走難來到香港。人口急增之下，公共、教育、住屋、醫療等需求大增。再加上作為英國殖民地的香港，地理上處於直接面對共產政權的前線，這些社會民生問題，往往都會直接牽涉到西方世界對抗共產主義的佈局。因此，作為載體的建築，並不能單純以風格的角度去理解，要與公共性和社會政治等一併討論。而外來人口的湧入，同時亦帶來了外來的文化和資金，造就了一批戰後的現代主義建築。這些戰後現代主義建築，在設計的本質上，以及建築的時代背景，都跟戰前的例子大有不同。而且由於香港的特殊文化背景——一種東西混雜，卻又不東不西的殖民地性格，令這些建築都有著不同於其他地域的現代主義建築的獨特歷史沿革。

香港作為地區建築論述的一部分

本書所作的調查和整理，主要希望可以梳理出幾條關係到香港戰後現代主義建築的脈絡。其中比較鮮明的系統，就有從戰前已經在港執業的大型建築師行，如公和洋行（現稱巴馬丹拿，Palmer & Turner）；另外亦有在殖民背景之下來港的英國建築師，以及1949年前後從內地來港的

中國建築師。這些外來人口當中，不乏民國時期在上海、南京等大都會打滾的政商界精英分子，當中亦包括了為數不少的華人建築師和技術人員。1950年代香港建築師學會和香港大學建築系的成立，開啟了本地建築設計的獨立意志和意識形態。這些發展和當時從上海來港、富有國際經驗的華人建築師有莫大關係。戰後香港建築界人才濟濟，但奇怪的是，若果我們要從中舉出幾個具代表性的人物，往往都會感到語塞。究竟「香港有邊幾個重要的建築師？」這個問題要如何解答，是一個仍然未有定論的課題。

相對而言，兩岸三地透過建築歷史的研究和關顧，已經各自從論述中找到自己的建築「偶像」，例如台灣有王大閎、中國大陸有梁思成等人。縱然這種將建築師偶像化的做法，有其歷史學上的缺陷，在學術上亦飽受批評[4]，但香港戰後的建築師作為王大閎、梁思成的同代人，甚至是互相認識的朋友，他們在建築歷史中被忽視的地位，真是因為他們的事業不夠水平，還是只是我們作為後輩對他們的研究工作未足夠？

我相信香港的情況是屬於後者。透過對本書的25個戰後現代建築研究，本書的三位作者希望可以開始解答以上的問題。基於這個原因，我們訂立了篩選案例的根據和邏輯。首先，我們想優先考慮僅存的建築物，尤其是快將清拆或正受到威脅的現代主義建築，這牽涉到迫切性的問題，因為在可見的未來，這些建築物就會面對去或留、保育與否的問題。因此，及早研究它們的資料，或許可以呼應日後的討論；其次，就是希望可以包括各個營造類型（building typology）的建築。我們選擇了五個各有脈絡而又互相牽動的類型，包括公共、康樂、商業、工業和宗教建築。現代主義建築的出現，和現代文化環環相扣。這並非建築師閉門造車的成果，而是新型的工業、商業和消費形態所衍生對空間的新需求，加上建材和技術的進步帶來的建築風格革新，形成現代主義建築

的出現。因此，現代主義建築在香港的發展，其實亦標誌著香港工商業和社會經濟的發展史，而非單純是建築作為藝術史的討論。最後，我們在篩選過程當中，亦著眼於梳理建築師之間的關係和互動，希望除了令香港建築歷史的脈絡更加清晰之外，亦可以此為基礎，將香港的現代建築和地區上的案例連繫起來，作為日後互相交流和補充資料的起點，以及香港建築設計發展的參考資料。讓快將要被遺忘的過去，成為日後的種子。

註

1/ 珍・莫里斯 . 黃芳田 譯 . 香港：大英帝國的終章 . (台北市：八旗文化，2017; 英文初版：1988 年): 183.

2/ 由於例子實在眾多，以下只是一個粗疏的統計：

陳翠兒、蔡宏興的《香港建築百年》(2012)、香港建築師學會的《筆生建築：29 位資深建築師的香港建築》(2016)、許允恆的《築覺：閱讀香港建築》(2013)、黃棣才的《圖說香港歷史建築系列》(2011,2012,2015)、馬冠堯的《香港工程考──十一個建築工程故事(1841-1953)》系列(2011, 2014)及《香港建築的前世今生》(2016)等。學者薛求理於《城境：香港建築 1946-2011》一書中，亦對近年的香港建築出版，有一段詳盡的介紹。

3/ 如建築師林克明於 1933 年的文章〈什麼是摩登建築〉，和范文照於 1934 年所說的「西方格式做屋體，拿中國格式做屋頂 尤深惡痛絕之 大家來糾正這種錯誤。」

4/ 學者朱濤在《梁思成與他的時代》一書中，對於這種將梁思成偶像化，甚至神話化的做法，有深入的批判和論述。

①

公共

→
p.12 – 49

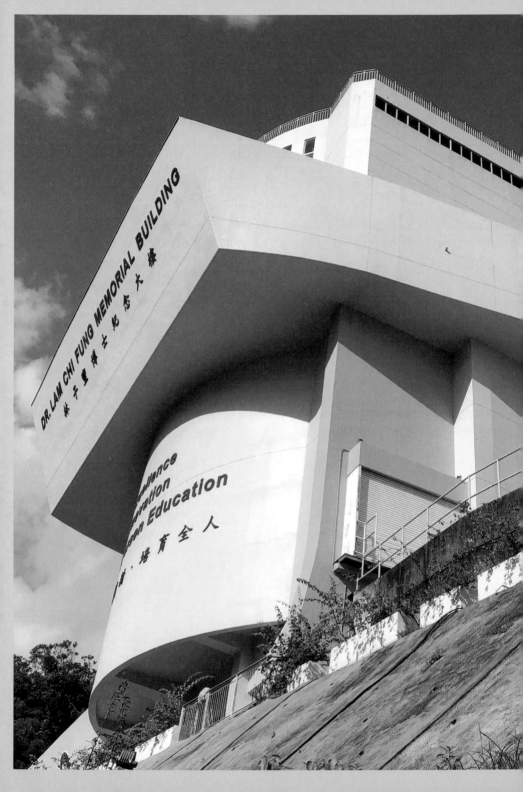

浸會大學大專會堂
將粗獷與美感混凝

甘洺建築師事務所
落成年分：1978

在電影《破壞之王》(1994)裡頭，飾演外賣仔何金銀的周星馳為了討「環球之花」阿麗（鍾麗緹飾）的歡心，通宵排隊撲張學友演唱會飛的一幕，正是在浸會大學大專會堂正門的大樓梯取景。

浸會大學大專會堂自1978年落成以來，一直是香港最重要的表演場地之一。二戰後嬰兒潮出生的人，到1970年代正值青春，他們除了為社會帶來一股朝氣之外，亦令香港步入流行文化急速發展的年代。這直接加劇了香港文化場地不足的問題。就算在1962年香港大會堂啟用之後，仍然未足以應付日益增長的需求。故在六十年代初期，已經有意見希望可以在浸會大學興建一座可供多種文化活動使用及聚會的會堂。當中的推手，正是浸會大學的創辦人及首任院長林子豐博士。

大專會堂，不只供大學學生使用，亦可讓校外人士舉辦或參與各樣大型活動。無綫電視的綜藝節目《歡樂今宵》在1979年3月就舉行過「大專會堂之夜」；而著名民歌歌手區瑞強的首場個人音樂會，亦在大專會堂舉

◄ 在建築的背面往上望，尤其可以感受到建築體量頭重
腳輕的設計所展示的肌肉感。

行。由此可見，大專會堂除了是一個表演場地之外，亦是孕育香港流行文化的發源地之一，別具特殊的符號意義。

大專會堂的建築設計，由甘洺建築師事務所（Eric Cumine Associates）於1972年開展，承建商為新昌營造有限公司及聯達公司，可是工程進行至第三年，就因為資金不足而要暫停，翌年再由呂元祥建築師事務所接手完成室內裝修部分，1978正式落成啟用。

甘洺的人生起跌

甘洺是戰後香港最炙手可熱的建築師之一。他祖籍蘇格蘭，1905年出生於上海，操流利英文、上海話和廣東話，早年於英國倫敦建築聯盟學院（AA School of Architecture）修讀建築，1949年來港成立建築師事務所。他生前酷愛賽馬，擁有多隻得獎名駒。

不少香港重點建築均是他的作品，包括北角邨、富麗華酒店、啟德機場客運大樓、邵氏片場、蘇屋邨、廣華醫院、贊育醫院、明德醫院和海港城等。令人嘆息的是，八十年代甘洺被海港城業主九倉集團入稟控告，指甘洺在設計時疏忽，沒有盡用豁免的面積，「炒盡」可發展的樓面空間。該官司纏繞甘洺多年，雖然最後甘洺獲判勝訴，但官司的過程亦令他心力交瘁，賠上了健康，事務所的發展亦停滯，事業就此畫上句號。

粗獷主義的力量美學

若要衡量粗獷主義對香港建築的影響，浸會大學大專會堂必定是其中一例。所謂的粗獷主義，源於五十年代的英國建築界。1953年，英國建

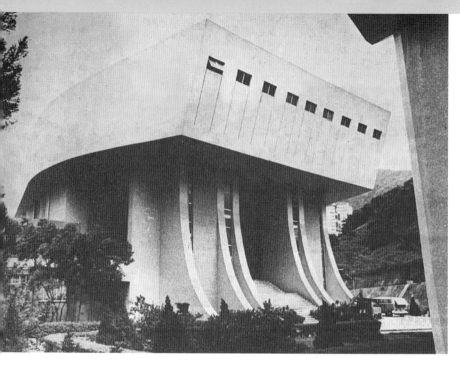

▲ 大專會堂的設計恍如一個巨大的四方體,被薄薄的片形結構支撐著。這種展現結構力量的造型,是「粗獷主義」的美學元素之一。

築師 Alison Smithson 以「New Brutalism」(借用了瑞典建築師 Hans Asplund 的 Nybrutalism 一詞)來形容她設計的一所私人住宅,1955 年建築歷史學家 Reyner Banham 開始以此名詞來形容當時出現的一系列新建築。這些建築有兩大特徵:物料方面,很常使用毫無修飾的水泥和鋼鐵;結構方面,部件之間亦以最簡單直接的方式連接,好像可以隨時扭開連接結構的螺絲,折開整個結構一樣的感覺。外形上著重表現結構的力量,特意外露結構,使之成為外形設計的一部分。體量設計非常簡單,但常透過抬升巨大的建築體積,或大跨度的結構,去表現混凝土或鋼鐵結構的力量。這種建築美學簡單直白,迅速在福利主義抬頭的英國社會流行起來。六十及七十年代,全世界不少建築都受到粗獷主義美學的影響。

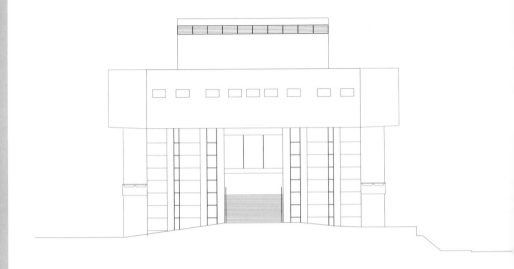

▲ 正立面及正門入口。

▼ 側面立面可見建築頂部的線條，為笨重的體量增加了動感。

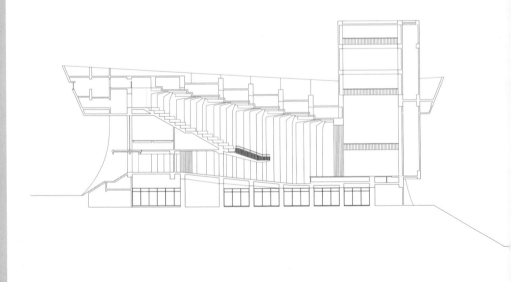

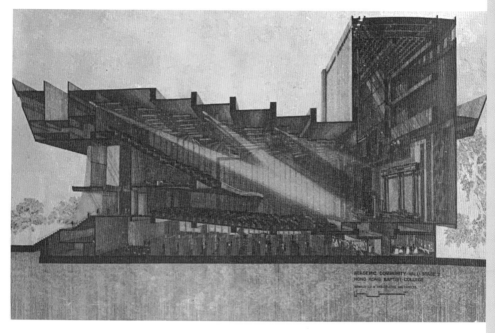

▲ 剖面圖可見禮堂分高座及低座兩部分，可以容納更多觀眾。背後（圖右）
凸出的部分則是挑高的後台空間，可讓佈景隨表演需要而升降。

就算只從外形觀察，亦不難看到大會堂的粗獷之處。從建築的正面來
看，建築好像是一個笨重的體量，被一塊塊片形的結構支撐著，給人一
種「頭重腳輕」的感覺。由於禮堂需要打造成一個巨大的無柱空間，整個
屋頂必須由一個強而有力的結構系統支撐起。大專會堂屋頂的大跨度結
構，坐在一塊塊的片形鋼筋混凝土結構框架之上。這些結構的底部，尤
其是建築正面立起的部分，都設計成外露，成為建築外形的一部分，於
是外觀上就出現一種錯覺──一種顛倒地心吸力的表現，亦凸顯了建築
結構的力量，這種力量的表現正正是粗獷主義的美學成分之一。類似的
手法，在日本建築師丹下健三（Kenzo Tange）位於日本高松市的香川縣
立體育館（1964）可以看到。建築的屋頂好像只由四個支架支撐著，底下

公共

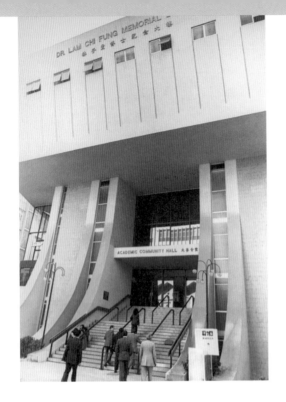

大專會堂的正門大樓
梯，除了解決禮堂的高
低差之外，亦令觀眾的
腳步放慢，控制了空間
遞進的節奏，準備進入
禮堂欣賞文化節目。

開闊的無柱空間就成為了可以自由配置的體育場所。而甘洺的設計不同
之處，就是片形結構框架非常高，因而形成了一個特別高大的入口。就
算空間佔地不大，亦因為樓底的高度而彌補了空間感的不足。這是一個
在本書所包括的摩登建築例子中，經常出現的手法，明顯是建築師因應
香港城市空間而作出的調整。

大專會堂建築的正面是一條廣闊的大樓梯，從室外連接到大禮堂的外廊
空間。將禮堂升到二樓的原因，是因為內部需要空間，讓座位可以逐行
向下降低，確保適合的觀賞角度。觀眾進入禮堂時，亦因為樓梯的關係
而減慢了腳步，形成一個緩衝的空間，增加視覺上的層次和節奏變化。
禮堂底層，則設計成圖書館。每個功能都恰如其分，善用了每一個空間。

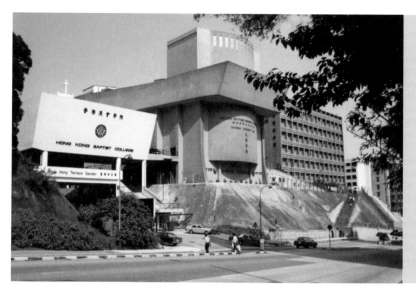

▲ 七、八十年代的外牆用色，在個別位置用上黃色油漆，對照清水混凝
　　土的質材，將主要結構部分以顏色區分，更能凸顯粗獷之美。

從大專會堂的舊相片可以觀察得到，原本的外牆設計並非今日所見的完
全髹上奶黃色油漆，而是在特定位置，使用了粗獷主義中常見的、無加
修飾的清水混凝土(béton brut)，剩下的部分才髹上油漆。這個做法在
視覺上凸顯了混凝土結構框架和頂部的巨大體量，加強了建築的肌肉感
和「粗獷」的感覺。對比起今天整個建築以同一種顏色的油漆覆蓋，當年
的模樣更能表現出大專會堂的建築美學。可惜的是，今日頗多的粗獷主
義建築，都被這種粗枝大葉的「維修」所破壞，大大損害了這些建築的粗
獷之美。

西營盤分科診所
現代主義的符號意義

利安建築師事務所
落成年分：1960

從1842年的瘧疾，到1894年的鼠疫，再到2003年的沙士，高密度的
居住環境，都令香港容易深陷疫症大流行的困境之中。二次大戰之後的
嬰兒潮，急劇增加的人口令香港房屋短缺的問題百上加斤。不少市民居
住在衛生環境惡劣的寮屋，其時醫療服務亦十分短缺。這些都對戰後香
港的社會構成頗大的壓力。

簡約設計彰顯政府務實印象

1950年代，香港出現第一代公共房屋，並推出免費教育，擴充醫療服務
等應運而生的政策，到今天仍然被視為香港後來蓬勃發展的重要基石。
然而，不少歷史學者都認為，這些政策並非單純為「照顧基層」而設。
對於港英政府而言，這些政策有穩定香港社會（尤其是基層市民）的政治
作用。作為歐美陣營最接近共產中國的前線，政府若果對社會基層的生
活照顧妥當，除了可以作為宣傳工具，防範中共和共產主義以此作為藉

➤ 弓形的建築體量，和地盤的形狀和地形均有關係。從皇后大道西上
看，有如一道屏風一樣，亦和旁邊筆直的大廈形成強烈對比。

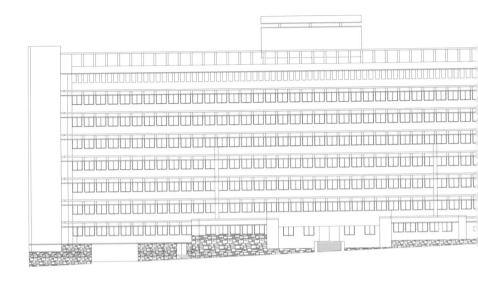

▲ 西營盤分科診所（右），旁邊就是甘洺設計的贊育醫院（左）。

▼ 西營盤分科診所整齊有序的摩登外形，與前面的戰前唐樓，形成強烈對比，亦有改善衛生和引進現代生活的符號意義。

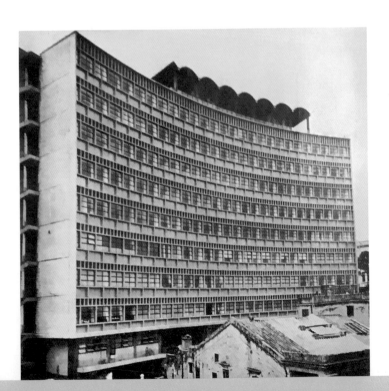

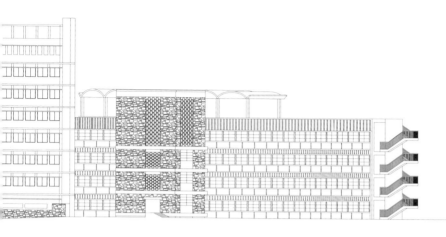

口干預，甚至入侵香港之外，亦可以起示範作用，顯示資本主義下的政府，亦可以有效給予基層市民良好生活。

在這政治環境下，大量的資源投入到擴大公共服務之中。這些公共建築的外表大都傾向採用現代主義的簡約設計。除了可以解讀為順應建築潮流的表現之外，現代主義建築所投射的節約和務實形象，亦可視為政府刻意希望營造的管治印象，強調對大眾和公共的承擔和關顧，從而加強殖民管治的正當性。

雖然共產和資本主義兩大陣營，都有使用現代主義的建築哲學，但比起共產國家的標準化設計，歐美地區（包括香港）似乎更傾向由政府建築師，或者邀請私人執業的建築師，逐個項目進行個別訂製的設計。可能是刻意透過強調個人化的演繹，抗衡共產主義「去個人化」的意識形態。

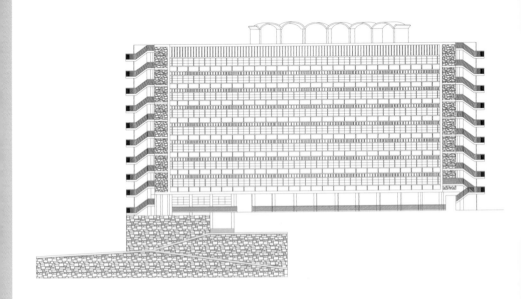

▲ 西營盤分科診所的正立面，可以見到樓梯分佈在兩側，頂樓的拱形天棚，
　 為工整的外牆設計，增加了變化。

▼ 弧形的建築平面，除了遷就不規則的地塊形狀，亦配合了旁邊的贊育醫院。

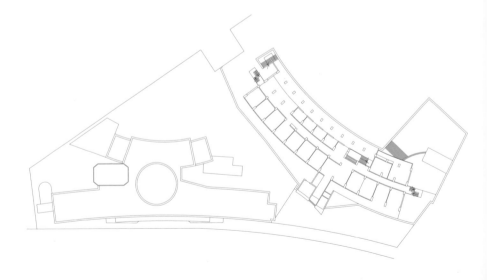

古老唐樓間的摩登時尚

建成於1960年的西營盤分科診所，正是這個時代背景下的產物。診所的設計由老牌建築師事務所利安（Leigh & Orange）負責。利安早在1874年已經在香港運作，著名作品包括香港大學陸佑堂（1912）、舊太子大廈（1904）、高街精神病院（1892）等。而項目的總承建商昌升建築公司（Chang Sung Construction），則是早在戰前已經叱咤上海工程界的華人建造商，對於西方和現代的建築方法有豐富經驗。1949年後，不少這類型的建築商，由上海轉移業務至香港，部分營運至今。戰後香港急速發展，這些富經驗的建築商扮演了一個至關重要的角色。

興建西營盤分科診所的資金由賽馬會捐助，整個建築過程僅用了23個月就完成。建築位於醫院道和皇后大道西之間，地盤靠近山坡，因此沿山勢開墾的平台，並非一般常見的長方形，而是一個彎彎的弓形。建築師聰明地利用這個天生的特點，設計出一個弧形的體量。縱使整個建築設計非常簡單，但就因為這個弓形的體量，而在外觀上增添了一種輕盈矯健。六十年代的西區，仍然保留著不少的戰前唐樓，而外形整齊有序的診所，在這些戰前唐樓的瓦片屋頂之間，顯得特別摩登，給人一種科學理性、可靠的感覺，亦滲透出現代主義建築所蘊含的符號意義。

功能決定造形

從建築物的平面圖上，可以看到一個較少人留意的地方：建築師刻意將樓梯和升降機，集中在一個獨立於主建築體量的筒形結構。這個手法明顯是受到現代主義巨匠Oscar Niemeyer於德國的作品Hansaviertel Housing所影響。這樣做除了呼應現代主義形隨機能（Form Follow

▲ 六角形的混凝土磚可以加強通風，可以減低呼吸道疾病的傳染，
亦可以將柔和的室外光線引入室內。

▲　樓梯等公共空間的外牆以通花磚鋪砌，可以加強室內空氣流通，減少疾病傳播。

Function），以獨立的建築體量去承載不同的機能，梳理橫向和垂直兩個方向的行人流動，在平面上亦可以建立起一個較為有趣的構圖。樓梯一面的外牆使用了六角形的通花水泥磚，可以透入適量的陽光和空氣；在外觀上，一排排的重複線條亦可增添動感，使外牆的設計更豐富。

分科診所除了普通科門診之外，亦特別設有專科門診，可以應付其他港島區醫院轉介來的專科病人。比較特別的，是在原本的設計中，似乎特別開闢了專為胸肺科病人而設的通道和等候區，亦有直接連接X光檢查室的通道。這些應該是為了當時流行的肺癆病特別而設。

另外，從建築物的外觀亦可以看到，在頂樓有一排半滾筒型屋頂。這個空間在平面圖上標示為動物手術室和隔離動物的病房，以應付瘋狗症等由動物傳人的傳染病。從這些設計和功能可以看到，西營盤分科診所並非純粹一個應診空間，而是希望可以打造成一個足以照顧整個社區公共衛生的機構。

公共

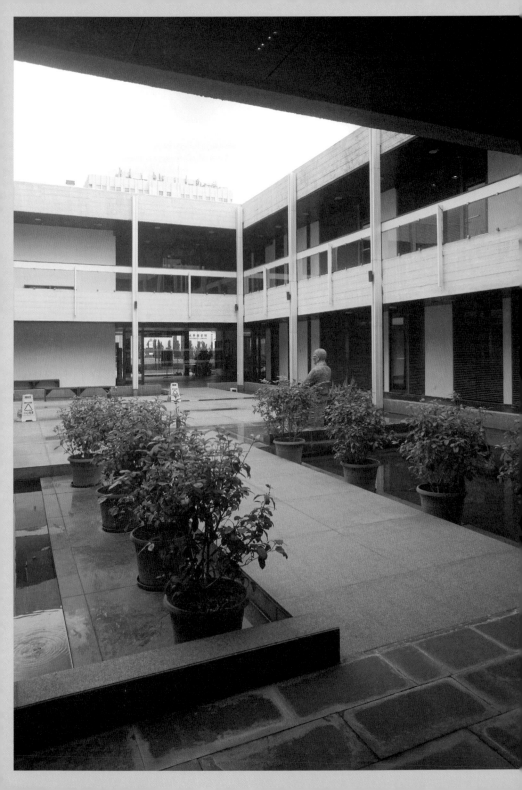

中大中國文化研究所
東方意味的空間格式

司徒惠
落成年分：1970

前文提過，粗獷主義對香港六十、七十年代的建築設計影響深遠，當時
不少建築皆運用此美學設計，但可能近年這些建築開始老舊，而清水混
凝土的粗糙表面，容易招惹污漬又難以清洗，故不少業主都傾向在本來
的混凝土表面，直接髹上油漆遮蓋污漬，破壞了建築原本的外表。事實
上，保育界已經研發出有效的清潔和保養塗層，在不影響外觀的情況下
能夠清潔混凝土的表面，同時令污漬不易附著。可惜這些新方法在香港
並不普及，令不少本屬於粗獷主義的建築，都被塗上油漆，失去了原本
的特色風格。其中一個例子，就是中文大學的中國文化研究所。

來頭不小的義務建築師

1967年11月，時任中大校長李卓敏博士，宣布成立中國文化研究所，
加強對於中國傳統古典及現代文化、歷史以至國際關係的研究，以及推

◄ 中國文化研究所的設計，以庭園表現中國傳統建築空間架構。同樣的做
法，於五十至六十年代的日本建築師，如丹下健三、前川國男等人的作
品也常常可以見到，究竟這個做法所表現的，是中國的、日本的，還是
籠統的東方傳統空間？似乎當時的建築師，有各自各的理解和表達。

動中國文化在香港的普及。計劃中的研究所一共有七個部門，包括上古歷史、中古歷史、現代歷史、近代東南亞關係、語言及文學、哲學及思想史，和現代文化研究。而研究所的首項計劃，就是由林語堂教授編撰一本新的中文字典。中國文化研究所的成立，亦是為了填補和延續中國大陸因為政治原因而無法進行的漢學研究工作。

研究所初期的經費，由亞洲協會資助。1969年，中國文化研究所的大樓動工，至1970年12月完工，整個工程耗資港幣200萬元，當中180萬元為建築費，另外20萬元為室內裝修費，全數由利希慎家族的利希慎置業有限公司捐出。另外一個比較特別的安排，是建築設計的工作，交由建築師司徒惠，以義務性質的方式進行；工程，則交給由慈善家林護所創辦的聯益建造公司進行。司徒惠和聯益，均是建築界響噹噹的大人物。

司徒惠本來是讀工程出身，1930年代後期，於上海聖若翰大學畢業後，到了英國繼續進修；1945年司徒惠受國民政府邀請回國，參與長江三峽水力發電廠以及廣東省瀧江水力發電站的項目，至1948年回港執業。至於林護和聯益公司，則是中國最早一批有能力承造現代多層建築工程的建造商之一，早在戰前已經享負盛名。

現代主義聯乘傳統中式庭園

外觀上，中國文化研究所就如一個混凝土盒子。建築的平面呈方形，四邊環繞中央的庭園。庭園的周邊是環迴的走廊，佈局甚有中式庭園的味道，但在構造方面，則全然為現代的風格，走廊柱樑線條簡約而纖幼，刻意和建築外觀的笨重形成強烈對比。庭園周邊的半室外走廊以不加修飾的混凝土牆為主要建材，引入柔和的陽光，兩者混搭起來，成為一個帶有東方空間特色，卻又摩登前衛的建築空間。

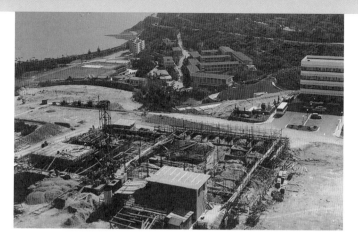

▲ 興建中的中國文化研究所，其時中大校園的其他建築仍未出現。對照四
周的青山綠水，可以推敲出扁平的建築體量，是為了避免破壞山勢景致。

▲ 中國文化研究所正中央為一個現代版的中式庭園，辦公
室、課室、講堂等空間均環繞庭園而建。

▲ 室內展覽館的空間，逐層環繞中庭以上，各部分自成一「角」，
而又保持緊密的空間和視覺連繫。

建築的一樓為文物館展覽廳，設有天窗引入自然光線，一反傳統上博物館空間侷促而又森嚴的氣氛。外觀上，體量設計可以看到濃濃的柯比意（Le Corbusier）影子，尤其是他晚期的作品。例如立面上的一排格子，微微的向外拋出，造成一個將體量浮起的錯覺。在比例和手法上，跟柯比意設計的東京上野國立西洋美術館（1959），均有相似之處。立面以凸出的格子豐富構圖，以至四方形的平面和中間的庭園，亦和柯比意的拉圖雷特修道院（Sainte Marie de La Tourette，1960）十分類似。

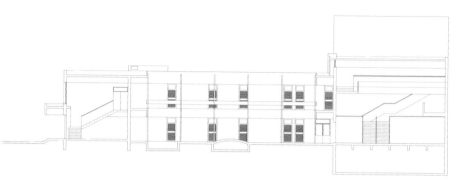

▲ 剖面圖可見庭園四周為各層的走廊，庭園因此亦成為了師生碰頭交流的空間。

▼ 剖面圖可以見到建築的混凝土構造多變，對於細部的設計放了頗多心思。

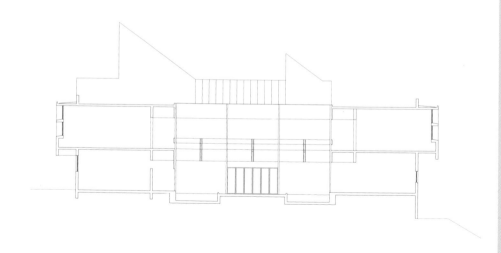

公
共

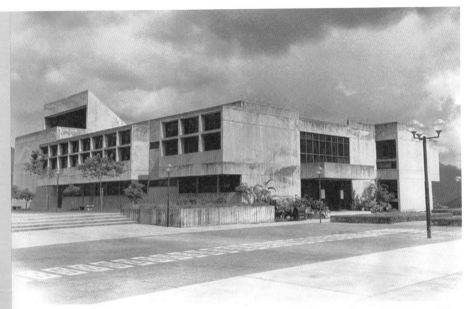

▲ 中國文化研究所的造型雖然以四方體為主，但比例多變，層次豐富，同時卻給人一種
輕盈爽快的感覺。（上圖：《中大通訊》419 期）

與貝聿銘的關連？

中國文化研究所開幕初期舉辦過中國書畫展、古琴展和中式古玩展等活動。遊客參觀地下一樓的展覽，必然會經過中央的庭園空間。建築師作出這樣的路線佈局，背後可能和中大的崇基書院歷史有關：二戰之後的四十年代，上海十三間基督教大學組成的中國基督教大學校董聯合會，曾經委託 Bauhaus 創辦人之一，建築師 Walter Gropius 團隊在上海設計一所新的校舍，而當年負責的成員，就包括 Gropius 的高徒——貝聿銘（I M Pei）。貝聿銘 1946 年於哈佛大學畢業作品的核心思想，正是嘗試在現代主義風格的簡約設計，加入中式庭園空間，並以之作為中國古玩藝術品展覽場所的一部分。

後來，中國基督教大學校董聯合會撤出中國內地，把興建大型校園的計劃帶到台灣，套用了 Gropius 和貝聿銘的設計概念，稍作調整，建立了東海大學，在香港亦成立了中大的崇基書院。按照東海大學的例子推論，崇基書院以至中大的建築設計，有可能亦參考了 Gropius 和貝聿銘所作的上海校園。而從司徒惠在 1964 年的設計中，又的確可以看到不少貝聿銘的影子。中大中國文化研究所的首場展覽，亦正正是貝聿銘畢業作品中的古玩展覽，以室外庭園作為室內展覽空間的延續。凡此種種，都呼應了「中國文化研究所參考了貝聿銘的設計」這個猜想。期待未來更多的研究，可以確立這個猜想。

公共

1.4

石澳巴士總站
昂首挺胸守候乘客

興業建築師事務所 / 徐敬直
落成年分：1955

今日到訪石澳泳灘，必定會經過一座有別於一般的巴士站——石澳巴士總站，原本屬於中華巴士公司的產業。中華巴士公司自1933年開始，一直擁有香港島的巴士專營權，直至1998年終止。中華巴士於1955年，於石澳道興建此座兩層高的建築物，服務附近石澳村的居民，以及應付到石澳泳灘的遊客。據說，七十年代以前，建築物內有巴士公司職員居住和駐守。

南京政府的御用建築師

石澳巴士總站由建築師徐敬直的事務所——興業建築師事務所負責設計。在二戰之前，徐敬直已經是民國時期鼎鼎大名的華人建築師之一。他本身是廣東人，1906年出生於上海，與一眾中國第一代現代建築師一樣，留學於美國的大學；1930年取得美國密切根大學建築學碩士，再於匡溪藝術學院進修；之後在著名芬蘭籍建築師 Eliel Saarinen 的事務所

➤ 石澳巴士站比例端正，大小適中的造型，在村屋之中顯得沉實優雅。

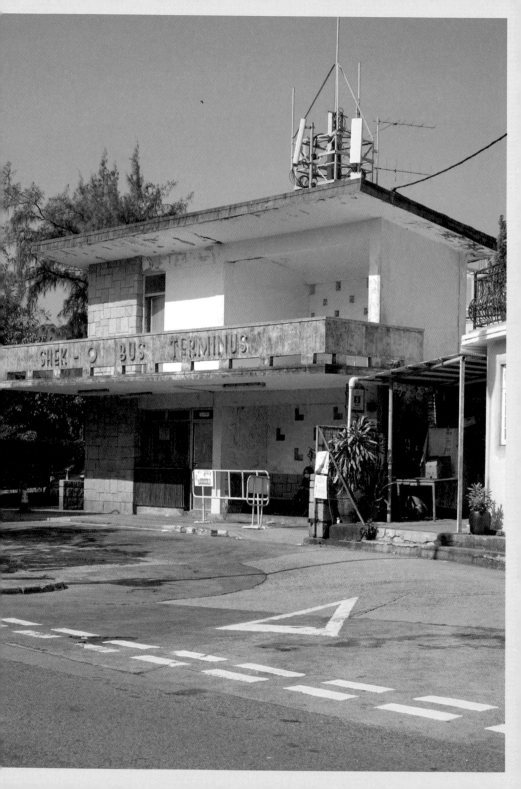

◄ 徐敬直

工作，直至1932年回到上海，夥拍建築師李惠伯和楊潤鈞成立興業建築師事務所。事務所參與過不少南京政府的重點項目，包括國立中央博物院、南京中央大學等。

1933年，徐敬直創立上海建築師學會，1949年後和很多上海建築師一樣，離開大陸來到香港，繼續建築師的事業。他在香港亦留下不少作品，例如旺角麥花臣球場（1952）、農圃道新亞書院舊址（1956）、北角香港殯儀館（1963）等。

天然建材 加入在地元素

巴士總站建築，擁有一個特別深的露台設計，可以作為地下巴士上落空間的簷篷。簷篷雖然以懸臂方式建造，結構跨度亦非常之深，但混凝土樓板的厚度，卻維持在一個非常纖幼的尺寸，而簷篷圍欄靠近地板之處，特別設計了一排一排的扁形開口，除了可以排水之外，亦為整個建築增添了輕盈的感覺。

▲ ▼　石澳巴士總站規模雖然小，但各立面的構圖均十分豐富。

公共

圍欄實心的部分，有一行特別以灰塑或水泥製作的凸字，刻有石澳巴士總站的英文「Shek O Bus Terminus」。不知是否建築師的巧思，還是純粹巧合，這個「招牌」的高度，剛好就是雙層巴士上層的高度。而頂層的混凝土簷篷，亦向前飄出了2至3米左右，而且微微向上傾斜。我們從正面望向建築物時，會因為視覺效果，而覺得建築物好像有一種昂首向上的感覺。徐敬直在民國時期設計了多座公共建築，相信培養出一種對於建築物和視覺關係的敏感度。雖然該時期徐敬直的設計以中式古典風格為主（南京政府對此有頗為硬性的要求），但套用在日後的民用建築，如石澳巴士總站，亦令其帶有如同地標式建築一樣，昂首挺胸感覺。

石澳巴士總站西北面的立面設計，採用了天然石塊，砌成一幅石牆，使原本單調的立面，變得更為生動。戰前的現代主義建築，普遍比較少採用天然物料；戰後建築師開始反思現代主義過分強調科學和理性的傾向，於是開始採用一些當地的天然建材，令現代主義設計也可以加入在地化和人性化的元素。1950年代的香港公共和私人建築，均有不少例子，採用了同一款的石牆設計。

巴士站地下候車處，是一個完全包覆在建築體量之中的空間，比一般的巴士站候車空間寬敞，相信是和當時來往石澳的巴士班次較為疏落有關。建築師特意設計了通花的牆身，加強對流通風，令乘客等候時更加舒適。這樣對於氣候和功能的考慮，亦表現出建築師對於環境的敏銳觸覺。

學者Emily Verla Bovino於2020年以石澳巴士總站為題，加入電影和微縮模型的角度，分析建築背後所代表的價值觀，以及其轉變。有興趣的讀者可以參考一下。（詳情請見書末一般參考/延伸閱讀部分。）［第二版增訂］

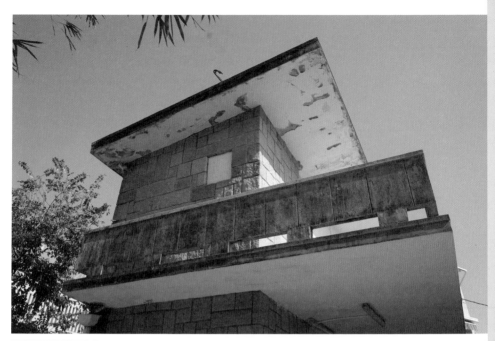

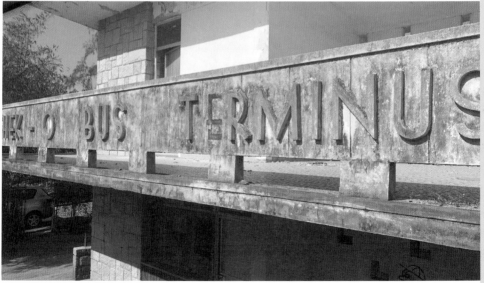

▲▲　頂層的混凝土簷篷微微向上傾斜，令建築物好像有一種昂首向上、精神抖擻的感覺。

▲　　露台圍欄的字體，剛好就是雙層巴士二樓的高度。

1.5

灣仔聖若瑟小學
工整與節奏感並存

王伍歐陽建築師事務所
落成年分：1968

走到灣仔活道的盡頭，會見到以灰色為主調的聖若瑟小學，坐落在一道長得有點嚇人的樓梯旁邊。學校的建築造形是一個四平八穩的長方體，但細看之下又並非一般的倒模式學校設計。翻查一下資料，就發現原來這個建築是王澤生、歐陽昭和伍振民的事務所的早期作品之一。

第一代本地訓練建築師

歷史上一段頗長的時間，香港並沒有在本地訓練的建築師。此前，在港執業的華人建築師，大都受訓於歐美，或者上海等設有建築系課程的大學，在本書中大部分的建築師，亦屬此列。直至1950年，香港大學正式成立建築系，香港才開始有本地訓練的建築師。1955年在港大建築系

◄ 聖若瑟小學的建築特色之一，在於構造上的處理手法：正門簷篷的懸樑結構微微向外伸出，以加強建築部件作為個別元素的視覺效果。

公共

的第一屆畢業生當中，有不少後來亦成為了叱咤香港建築界的人物，建築師王澤生和伍振民便是其二。他們二人於1958年組成Wong, Ng and Associates事務所；到了1964年，從上海聖約翰大學畢業的建築師歐陽昭加入，事務所改名Wong, Ng, Ouyang and Associates事務所；伍振民後來於1972年離開，和劉榮廣另組事務所，於是本來的事務所亦改名Wong & Ouyang and Associates。這兩所事務所在八十、九十年代，隨著香港樓市急速發展，而各自成為規模龐大的綜合型大型事務所，不少港島區的大型綜合發展，均是出自他們的手筆。為更加忠實地反映歷史背景，本文沿用該時期事務所的名稱，即Wong, Ng, Ouyang and Associates。

回看事務所的早期作品，不難發現這些建築帶有濃烈的代謝派和粗獷派影子，例如王澤生在1966年的自邸設計中，將建築的長方形主體，以懸浮吊臂的方式，從地面抬升，此手法和日本代謝派建築師菊竹清訓於1958年建成的自邸Sky House，造型和結構表現方面均十分相似。

以突出橫樑強調橫直線

建成於1968的聖若瑟小學，亦同樣展現了一些代謝派和粗獷派建築的特質。整個項目耗資大約160萬港幣，由Technic Investment & Construction Co. 承建。建築分高低兩座，學校的班房佔據高座，而低座則是禮堂和停車場，兩座比例不一，但均是長方形的體量；結構則以簡單的柱樑框架系統為主。建築體的底部可以完全開放，成為操場的一部分。高座的長邊為貫通整個建築體量的走廊，面向操場的佈局可以減少來自皇后大道東的噪音滋擾。

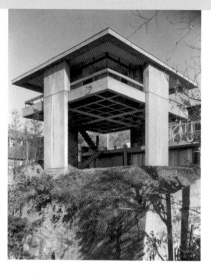

◀ 日本建築師菊竹清訓的自邸Sky House（1958）。

▼ 1966年王澤生設計的自邸，建築體從地面升起，樓板的線條明確，和菊竹清訓的自邸Sky House手法相似。

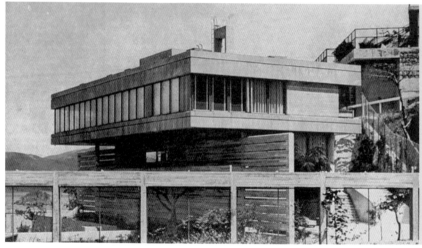

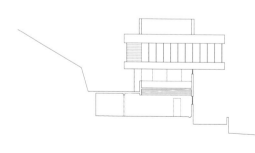

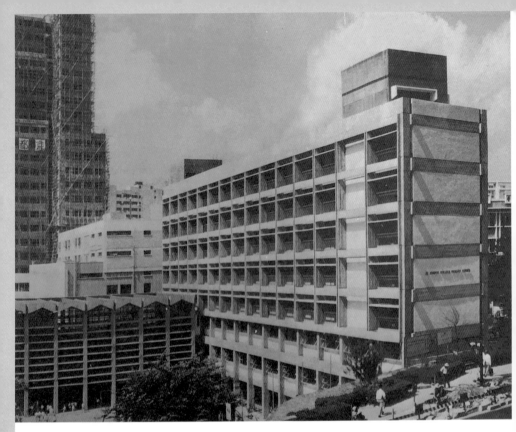

▲ 面向皇后大道東的外牆上，結構框架中的橫樑特意向外突出少許，凸顯其作
　為框架的建築語言。同期的日本現代建築亦常有此細部處理手法。

聖若瑟小學的建築設計，帶有很強烈的結構表現。建築的結構框架，忠
實地呈現到外牆之上，成為了建築外觀的一部分，這個演繹和日本建築
師前川國男 1958 年的作品——晴海高層住宅——有點類似。各樓層的橫
向線條之間，亦加入了額外的擋板設計，成為欄杆的一部分，除了增加
外牆的厚度，遮擋太陽光的直接照射之外，亦加強了立面的層次。不同
闊度的橫間，使建築的結構表現不至單調乏味。立面在陽光下形成豐富
的影子，亦令以橫直線為主的建築充滿動感。

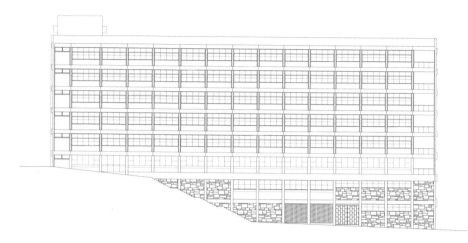

▲ 聖若瑟小學的主立面。除了清水混凝土外，亦使用了粗糙石塊鋪砌底部的外牆。

▼ 從建築後方的立面圖，可以見到禮堂天花的倒三角形設計。整個建築的外牆設計雖然簡約，但絕不單調。

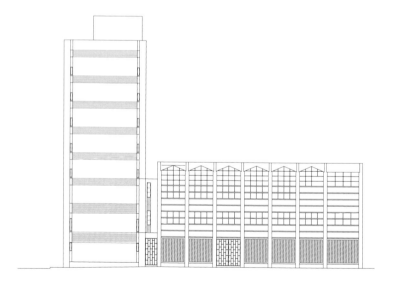

公共

禮堂的天花由於需要特闊的結構跨度，因而設計成三角形。建築師將這些三角形狀的線條，刻意延長到外部，成為異於整個建築橫直線條的特殊部分。細看之下，亦會發現面向皇后大道東的一面外牆上，建築師刻意將橫樑突出，加強橫直線條之間的層次，這個手法在同期的日本代謝派建築師，例如舟下健三、前川國男等人的作品中經常可以見到。他們以及其他代謝派的建築師，經常以此常見於木造結構的表現特徵，套用在混凝土結構之上，作為對傳統建築現代轉化的實驗。

聖若瑟小學，亦大量地運用了不加修飾的混凝土表面。模板為四吋左右幅度的條狀木板，紋理刻印在混凝土表面，成為整個建築的素材之一。建築師特意要求承建商在灌注水泥時，要配合預設的線條分間，以免出現不必要的條紋。其餘的部分則使用帶有小碎石塊的水泥批蕩。以混凝土為主的建築帶有強烈的粗獷氣息。據 *Hong Kong and South China Builder* 的報道，這些材料的應用是為了減低日後建築的養護和維修費用，但我認為這或多或少是建築師為了回應國外的粗獷派建築風格而所作的選擇。

見微知著的細部設計，看得出建築師對聖若瑟小學下了不少心思，亦可以看到年輕的王澤生等人，對國外的建築設計運動，有扎實而深入的認識，亦十分大膽地運用在這個早期的設計項目之中。

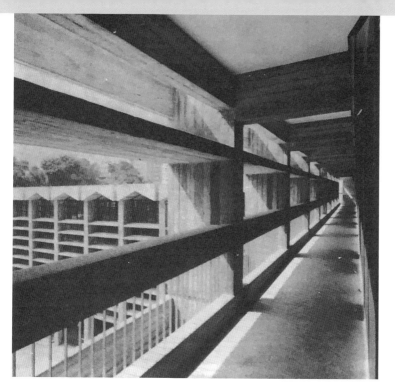

▲ 學校走廊四周均是清水混凝土或水泥批盪，甚有粗獷派建築的物料特色。

▲ 不同方向的結構橫樑所呈現的混凝土紋路均有所不同，這個做法同樣是為了強調各部分的
個別性，而刻意營造的質地。

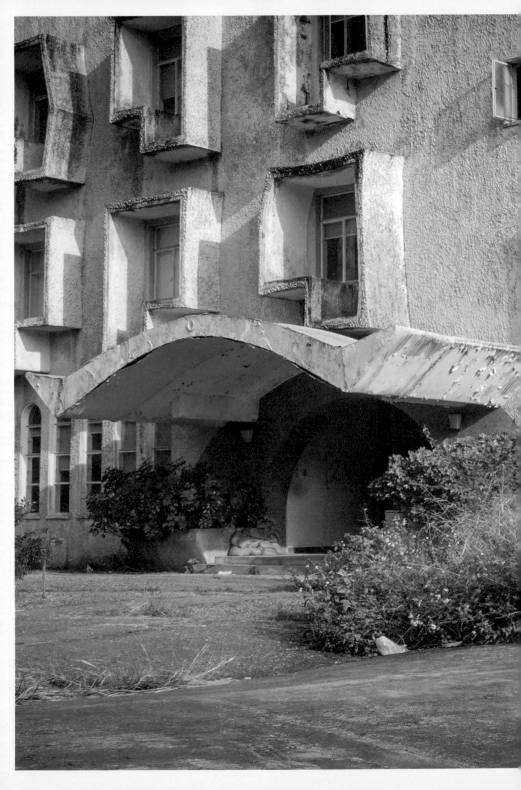

2.1

人性化的不規則
邵氏行政大樓

甘洺建築師事務所
落成年分：1965

香港電視廣播有限公司製作的劇集中，最經典的醫院外景是由清水灣邵氏行政大樓改裝的「山頂醫院」，飾演病人的演員通常會漫步於院外的一片草地，背景也有穿白袍的醫生護士在藍色大拱門穿梭。好運的話，還可以見到邵逸夫爵士停泊的勞斯萊斯。這個由製片行政大樓改建成的醫院外景，幾可亂真，或多或少是因為大樓立面的那種中古味道。

1958年，本來主力於新加坡發展海外粵語片市場的邵氏，把握戰後上海演員南移來到香港的契機，大力擴充其國語片業務。當時，若電影公司想在國語片市場分一杯羹，就必須與以左派為營的長城和電懋競逐。當時邵氏在香港市場投入大量資金，設立固定片廠，又以豐厚的員工福利作招徠，準備在香港大展拳腳。

◀ （圖片來源：香港隅地）

53

「東方荷里活」的願景

五十年代清水灣還是一片荒蕪之地。片場雖然位於清水灣大道和專門為片場而開闢的銀影路交界處，但仍可謂杳無人煙。然而，1959年的《華僑日報》就這樣描繪了邵氏兄弟的願景：「該處定必燈火通明，水銀燈四射建立星光燦爛的『東方荷里活』」。作為香港首個私人擁有的製片場，清水灣並非單純作為後製的地方，而是一個集指揮、行政和製作功能的基地。

邵氏兄弟委託了甘洛建築師事務所進行設計。1905年出生在上海的甘洛有中國及蘇格蘭血統，父親也是一位建築師。甘洛在倫敦建築聯盟修讀建築，學成之後回上海執業卻遇上戰亂，輾轉在1949年來到香港建立他的事業，作品包括無人不識的澳門葡京酒店、邵氏片場、蘇屋邨、已拆的富麗華酒店和信義真理堂。

將片場打造成小型生活社區

邵氏片場首兩批建築物於1961年落成。作為「大腦」的行政大樓延伸出架空的行人天橋網絡貫通四個影棚和各部門工場，包括化妝、服裝、沖洗和佈景組。片場三樓則劃為員工宿舍和餐廳，方便員工在位處偏僻的片場上下班。此外，興建接待外賓的旅舍等規劃都是針對當時並不四通八達的清水灣，希望可以建立一個自給自足的微型社會，照顧演員及幕後製作人員的衣食住行。一來能增加員工之間的歸屬感，二來能編排更密集和流水式的工作時間表，以便促進生產，這些都與邵氏兄弟於新加坡管理大世界遊樂場的經驗有關。

▲ 1961年，第十九屆工展會的邵氏攤位便採取其新大樓的飛簷設計，
　被形容為「佈置奇新」。

▼ 整個邵氏片場的規劃構想。

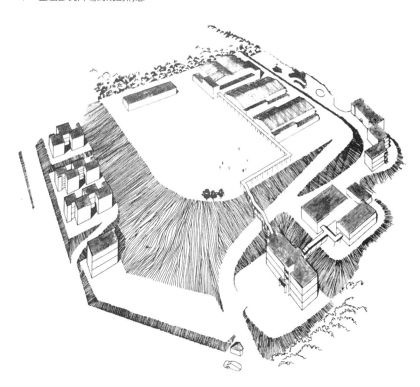

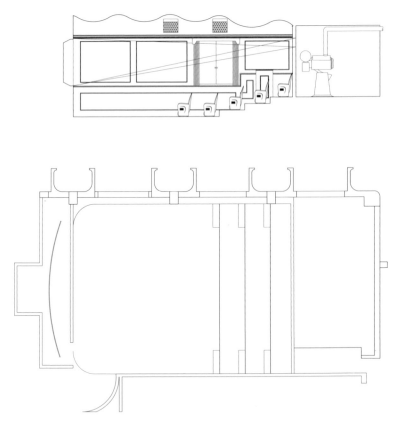

▲ 大樓內的試片室平面圖。天花板上的波浪紋有減少聲波反彈的功能，
亦跟平面和立面的曲線相映成趣。

▲ 行政大樓的後方立面屬增建部分。雖然由不同的建築事務所設計，
但風格依然按照正立面的範式製造。

一個跨越上海、香港和星洲的影業集團，邵氏的建築語言在有限度的空間跨越地域性的界限，打破了五十年代香港電影行業的格局。在發展片場的前兩年，據 *Hong Kong and Far East Builder* 的報道，集團在新加坡委託了 Van Sitteren & Partners 設計大世界遊樂場的環球戲院（Globe Theatre），以及烏節路的邵氏大廈和麗都戲院（Lido Theatre）；於同一時期，甘洺建築師樓亦被委托設計亞皆老街邵氏大廈旁的新華戲院（Gala Theatre）。當中環球戲院的側立面，以彩色的幾何形狀為設計。不約而同地，甘洺負責的新華戲院採用了 Mosaic 的彩色玻璃板，亦以非常搶眼奪目、甚至乎帶點異相的形象示人。邵氏兄弟似乎相信，奇異和混雜建築能夠製造商標效果。

鬼馬水泥浮雕　畫龍點睛

行政大樓建於片場主路的小山坡上，方位正好受東南面的日光照射，因此其正立面有大量不規則的白色外凸大窗框和懸桁在空中的鋼筋水泥頂蓬，作為遮陽之用。建築師巧妙地運用空曠山頭的地勢，以橋面連結各片場，形成半室內空間，收通風和採光之效。值得注意的是，鋼筋水泥的頂蓬是飛簷結構，而且大膽地騎在半月形的大拱門上。簡約的飛簷和月門線條隱含一種折衷的中式元素。五十年代的建築設計講求兼容本地建築文化，建築師甘洛亦似乎回應了這個潮流。

此外，位於大樓旁梯間和橋身的幾個鵝蛋形孔子，造型頗有瑞士建築大師柯布西耶（Le Corbusier）於1957年在昌迪加爾（Chandigarh）興建的議會大廈迴廊的影子。橋身結構的鵝蛋形幾何弧度，亦跟同期由The Chandigarh Capital Project Team的印度建築師Aditya Prakash，所設計的Neelam Theatre內部牆上的圖案幾近相似。大樓另一個矚目處就是手寫著「邵氏」和「SHAW HOUSE」水泥批盪浮雕牌匾，令本來平平無奇的四方盒子，變得相當鬼馬跳脫。現今香港並沒有詳盡而有系統地記錄這些富時代感的水泥浮雕（Concrete Relief Mural），但在五十年代早期和中期，在香港已經有不少這些浮雕的出現。現存的例子包括山景大廈（Hill View Apartments）門牌、皇后像廣場噴水池上的立方雕塑，以及皇都戲院的「蟬迷董卓」。它們為建築物增添了藝術色彩，同時亦是建築美學的重要構成部分。

行政大樓的設計反映邵氏作為混雜文化大熔爐的角色，展現了東南亞及南亞的熱帶建築特色，亦有中式民族元素滲入其中。以整體社區的規劃模式出發，片場中各項建築都是新時代電影製作方法及制度的實驗場地。面對保育和發展邵氏片場建築的爭議，我們必須宏觀地考慮片場的完整性，以及它和香港文化事業的密切關聯。

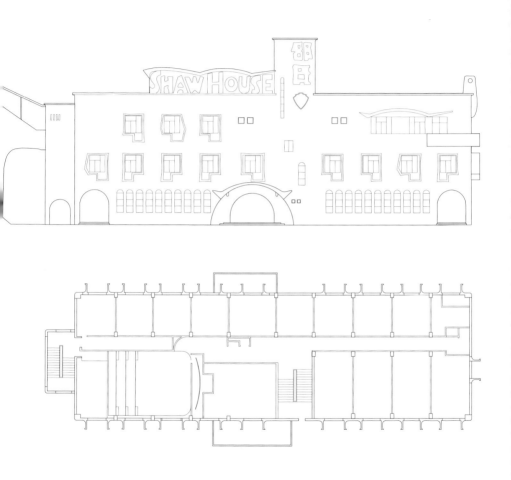

▲ 行政大樓的正立面。左面部分連接構想中的行人天橋系統,貫通四個影棚。大樓
鬼馬跳脫的立面亦打破現代建築均質的刻板印象。

廣播大廈
實用與前衛兼容

N. J. Pappas and Associates/ 政府工務局建築部
落成年分：1969

廣播道的香港電台廣播大樓，今日被鄰近的高層住宅重重包圍，加上高大的鐵閘和嚴密的保安，令外人不容易窺探廣播大樓的建築特色。

香港最早的公共廣播服務始於 1928 年。初期在太平山頂設立發射站，以播放音樂、粵劇和新聞為主。二戰之後香港電台遷入中環「電氣大廈」（Electra House），即是大東電報局（Cable and Wireless）香港總部，後來改名為「水星大廈」（Mercury House）。1960 年代，政府本來打算在薄扶林為香港電台另闢新大樓，連設計圖則亦已準備妥當，但最後政府決定將選址改為在九龍塘龍翔道一帶。於是本來用於薄扶林的設計，在稍作改動之後便套用在九龍塘的新選址之上。

廣播大樓於 1968 年 2 月正式開始動工。由於香港電台需要在 1969 年 3 月之前，將所有廣播設備和人員搬離水星大廈原址，所以以建築的施工時間非常緊張。可幸的是，工程的進度順利，於 1969 年 1 月尾便已經大致完工，可以開始遷入儀器準備廣播。同年 3 月 3 日，香港電台便正式在廣播大樓「開台」。

➤　剛剛落成的廣播大廈。

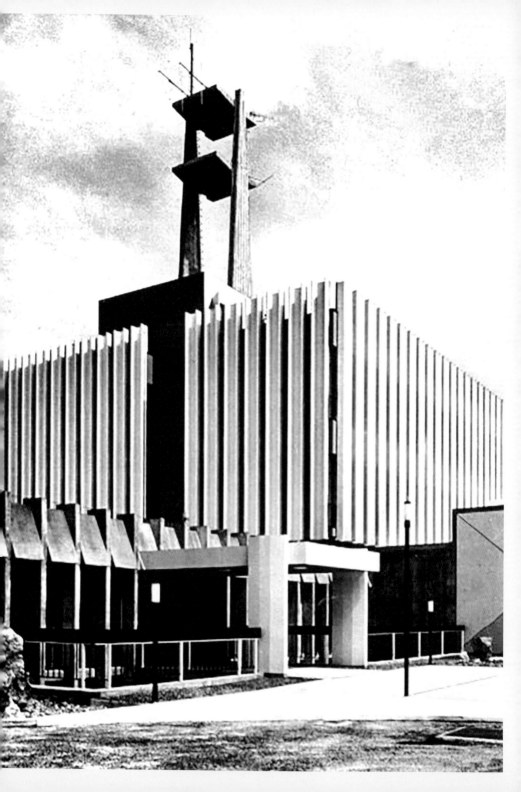

▲　廣播大樓的側面立面。

位處啟德航道　特別設計隔音系統

由於九龍塘的選址位於飛機航道，廣播大廈的隔音便成為了設計上的一大難題，而建築師的解決辦法相對原始，使用了特別厚的混凝土和磚牆，阻擋噪音傳進室內。廣播大樓的建築設計由加拿大建築事務所 N. J. Pappas and Associates 聯同香港政府工務局負責，承建商為 Yue Shing Construction Co.。N. J. Pappas and Associates 的合伙人 Ian W. Campbell 是研究聲音和音效設計的專家，他為廣播大樓的錄音室特別設計了一個隔音板系統，有高、中、低三種吸音類別。房間的隔音板可以隨意調節以符合不同的錄音需要。

建築的整體設計善用了倘大的地盤範圍，盡量向橫發展，避免了樓梯或電梯的需要。建築師亦利用了地勢，將機械設備和食堂廚房等需要貨車支援的功能，放在底層的大型貨車上落區。科學化的功能分佈，令電台

▲　從正面立面可以看到，各個建築體量均有獨立的外牆設計，各有各的建築語言。

的日常營運更具效率。整體建築主要由五個建築體量組成，本來打算以十呎乘三呎四吋為單位的模組構成，後來由於物料採購困難，以及無暇度身訂造的原因而被迫放棄。但每個體量都仍然有其清晰可辨的建築語言：比例端正、乾淨俐落，給人輕盈明快的感覺。

廣播大廈的建築預算十分有限，因此建築並沒有奢華的設計和物料，大部分是不加修飾的混凝土表面、黑白色的紙皮石、水泥石批盪等便宜耐用的建材。雖然資源有限，但建築師利用這些簡單的物料，仍能設計出各有特色而又互相協調的外牆。每一個建築體量，都有其各自的物料表現，例如四層高的主樓以垂直的條紋圍封，而另一邊的大型錄影室大樓外牆雖然完全密封，但亦採用了立體的菱形幾何設計，為外牆的「香港電台」幾隻大字添上了摩登前衛的氣息。這個畫面亦成為了香港人對香港電台的記憶之一部分。

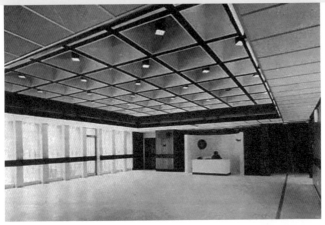

◄ 廣播大樓的入口
大堂。

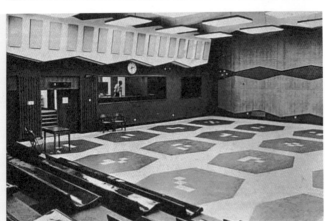

◄ 大型錄影室大樓
的室內空間，設
計充滿了六十年
代常用的幾何圖
案元素，充滿了
時代感。

為配色而變動的天台廣播塔

主樓的內部佈局經過仔細的梳理，一樓的直播室和錄音室圍繞著正中央
的唱片庫和工程部分布，方便節目主持人和工程人員以最短的時間來回
錄音室和直播室。而位於主樓北面的大型多功能錄影室則獨立於主樓的
結構，因此可以挑高室內空間，靈活地配合不同類型的製作和功能。

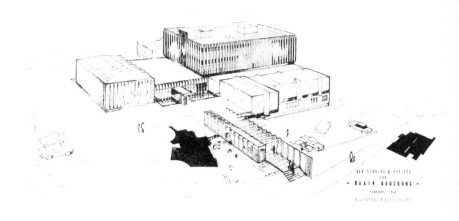

▲　從早期的設計圖可以見到主樓屋頂上的廣播塔，本來是兩座鋼鐵結構，後來經過
　　一輪修訂之後，才改成今日的混凝土平台。

在初期的設計中，主樓屋頂上的廣播塔本來是兩座鋼鐵結構，但建築物
條例規定此類鋼架結構必須塗上橙色和白色條紋，以保障直升機的飛行
安全，可是如此一來，就會跟整體建築的白色主調很不協調。建築師後
來發現，鋼筋混凝土塔狀結構並不受此限，因此將兩座鋼架改為一個好
像跳水台的混凝土平台，安放廣播發射儀器。由此可見，建築師對於建
築的各個部分的協調性頗為着緊，因此廣播大廈並非只是純粹功能性的
建築物，而是有嚴謹美學考慮的建築作品。

可惜的是，由於空間不敷應用，政府早已有計劃打算重建廣播大樓。摩
登的香港電台廣播大樓若果走進歷史，亦代表著港台的前衛自由正式退
場。大時代之下的香港，舊事物被迅速洗去。消失的除了是建築的實
物，還有背後的時代氣息。

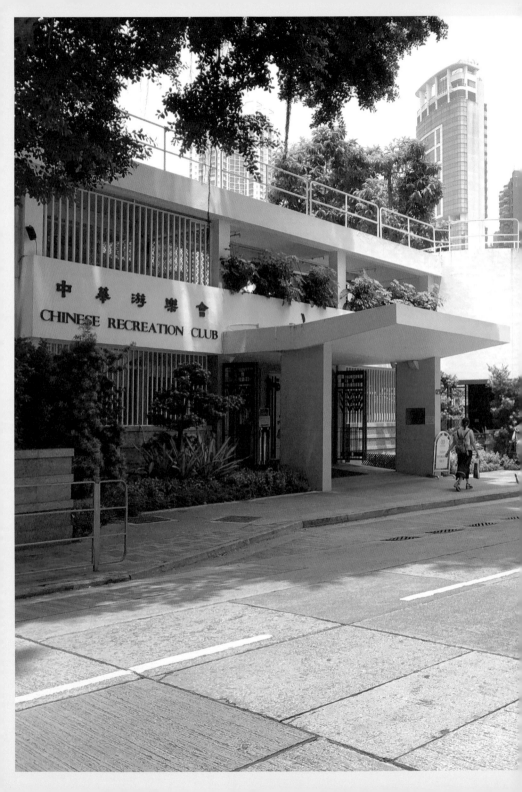

2.3

中華遊樂會
視覺延伸至地平線

甘洺建築師事務所
落成年分：1957

1910年，華人代表何啟、韋寶珊和伍廷芳成功向殖民政府領取草場，以租賃方式於大坑興建專為華人而設的會所。當年的華文報紙，以「期盼而我華人則嘆決如何紳等」來形容。其反應之大，大概是殖民社會中，華人長期被西方權貴邊緣化的一種反饋。

所謂遊樂會（Recreation Club）的會所，自十九世紀中葉以來，一直扮演著穩定香港社會的政治角色。殖民政府通過撥冗土地，讓外國商人自發組成資本階級專享的康樂組織。透過嚴格的會員制，一方面維持英國紳士的傳統，另一方面亦為外國商人提供非一般的社會地位，並形成一個互相利用的政商協作管治系統，減低在港殖民管治的成本。

殖民社會中的網球社交

而中華遊樂會就是在華洋區隔之下的一個特殊產物，打著尚武的體育精神望與外國人比拼。會所以「中華」為名，並沿用「遊樂會」的名稱，路

線上並非要打破殖民管治精英設立的系統，而是要參與其中，成為殖民架構的一部分。當然，華人精英階層的固化，無疑是在「殖民者—被殖民者」的框架之一，對華人社會的另一種階級分隔，但通過一個辦公室以外的半正式場所，以康樂活動等共同嗜好來凝聚各相同背景人士，增加華人精英間的網絡和連結，也可以壯大華人群體在殖民社會中的話語權。

據四十年代末的報章記載，遊樂會是網球界的「少林寺」。1948年，首屆公開硬地網球錦標賽就在中華遊樂會的空地舉行。在此之前，香港木球會（今遮打花園）一直是早期草地網球（Lawn Tennis）作賽的根據地。看來中華遊樂會希望在木球、足球、賽馬等眾多英國人擅長的體育活動以外，在網球發展上爭一席位。1953年，眼見硬地網球越趨普及，遊樂會首次進行擴建網球設施的籌款，並於1957年完工。會所其中一幢於1912年興建的維多利亞式紅磚建築，原有的功能主要包括桌球室、橋牌室、洗手間和更衣室；至於籌款新建的部分樓高兩層，位於舊建築後方。建築物垂直的結構構件向著網球場的邊陲橫向延伸，纖幼的水泥石柱減少了傳統磚石的框架結構，騰出更多戶外空間以作觀賞球賽。架空的迴廊位處二樓，為對壘式球賽提供觀眾一種居高臨下的新形視覺。

▼　由於橫向延伸的關係，遊樂會的正立面置有長看台，面向的正是廣闊的網球場。

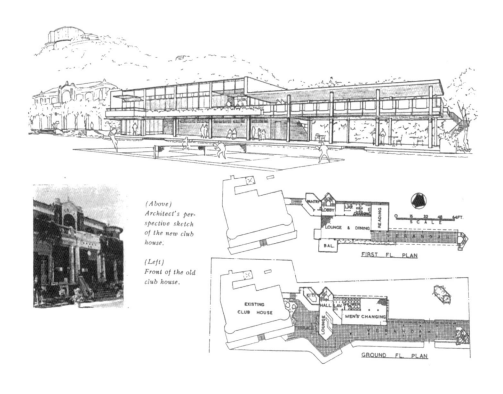

(Above) Architect's perspective sketch of the new club house.

(Left) Front of the old club house.

FIRST FL. PLAN

GROUND FL. PLAN

▲ 圖為中華遊樂會擴建的預想圖。會所起初原有一幢紅磚舊建築，後因擴建前門而於1964年拆卸。

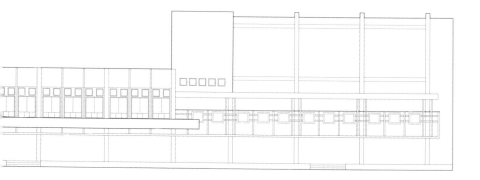

參照草園學派　橫向視覺與自然調和

中華遊樂會的擴建一共橫跨了三個年代，通過多次向會員發行公債券籌建而分階段執行，新增的設施亦反映運動種類隨時代變得多樣化。1964年，遊樂會決定拆除英式的紅磚建築，並委託甘洺建築師事務所構思如何為長形建築加添一個正門，令原來架空的橫向設計變得完整。由於網球場佔地廣闊平坦，還在擔任甘洺建築師事務所的首席助理林威理（網球愛好者，香港亞運網球代表林曦明（Derek Ling）的祖父，並於1967年成為遊樂會的主席）似乎參考了著名美國建築大師 Frank Lloyd Wright 草園學派（Prairie School）的建築經典，利用建築物的橫向狀態把地平線勾劃出來，把視覺延伸至維多利亞公園綠草如茵的小山丘處（1957年落成）以及九龍半島的天際線。

草園學派是二十世紀初 Wright 在美國中西部城市邊陲實踐的建築方式。他試圖在芝加哥學派影響下的高樓理論外，提供一個橫向發展並與自然環境協調的建築理論。Wright 強調建築物應該與背後的自然景觀互相融合，並且和平坦的地面水平線協調。林威理似乎也參照了學派的法則，運用垂直的牆身、欄杆和門窗的扁身比例，以及斜面批盪的石牆來減輕建築物的體量。當然在物料的應用上，中華遊樂會並非草園學派主張的自然元素，但在體量的設計上，就和 Wright 在1909年建成的羅比之家（Robie House）和1923年的東京帝國飯店（Imperial Hotel Tokyo），還有1937年興建的西塔里耶森（Taliesin West）中的斜山牆有不少相似之處。折衷的中式裝飾主義也出現在前門的平坦屋頂，橫向的混凝土模仿中式建築的飛簷，令前門更似一道城牆。這個包含美國式（Usonian）特點的鄉村俱樂部前門彷彿錯落在時空，現時已經被加建門口遮蔽著，並迷失在位於大坑中的填海大地上。

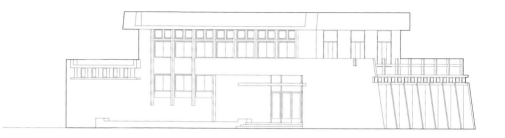

▲ 中華遊樂會的側立面，扁身和橫向的比例正符合草原學派的想像。

運動社交似乎能夠推動精英間的互動，並是一個找尋商機的好機會。隨後會所的擴建，也是出自林威理的手筆。網球運動發展、林氏家族和遊樂會的建構史彷彿構成了微妙的關係。 解密的行政局文件（XCR（79）94號，第22段）亦坦言，「實在明白遊樂地對中上流社會階層和商界非常重要，沒有這些場地，香港或因無法成為他們生活和工作的地方而失去吸引力」，可見會所除了是文娛活動場地之外，其實跟香港的政商合作管治模式，有更深刻的關係。

南華會體育中心
簡約三部曲

李為光
落成年分：1966

說起南華會，相信普遍香港人都會聯想起南華足球隊。的確，足球在南華會的歷史是重要的一部分，甚至可以說，有足球就有南華會的出現。

南華會的前身成立於1908年，是香港第一隊的華人足球隊。在成立初期，南華會並沒有永久會址，只靠租借場地練習。一直到1927年，香港政府根據《私人場所租地條例》，將銅鑼灣加路連山道一塊面積達三萬多平方米的土地，租給南華會作會址及體育場用途，興建足球場、田徑場、排球場及籃球場。近一百年來，南華會一直屹立在加路連山道，默默地為香港大眾提供康樂體育設施，培育香港健兒，也見證著香港體育在城市中發展和轉化。

今日的加路連山道，是銅鑼灣黃金地段的邊沿，整條路成環形，環繞南華體育會的地段。在附近有香港大球場、保良局中華遊樂會，還有已拆卸的郵政俱樂部及PCCW電訊盈科俱樂部，都是以私人會所和體育會名

➤ 1966年建成的保齡球中心，以長條型的開孔襯托長方形體量，突顯了外牆的通透性之外，亦和現代主義的結構系統有關。外牆立面獨立於結構框架，因此享有設計上的自由度，令開孔可以大幅度的橫向發展。

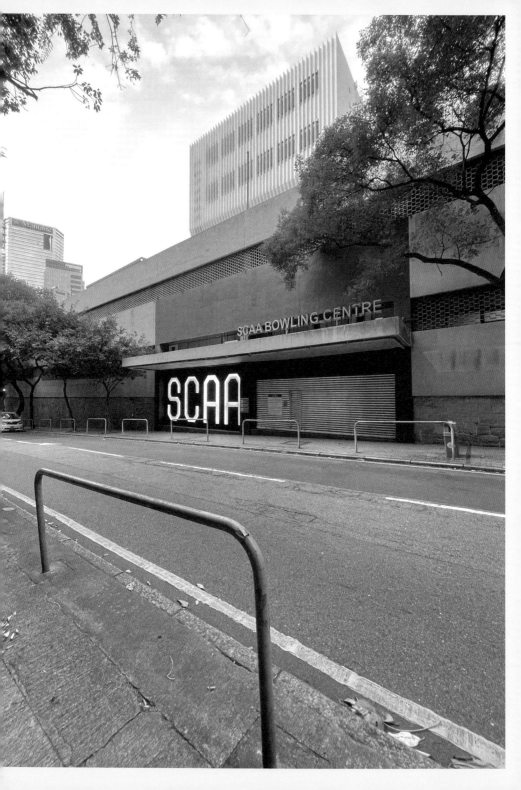

義租借的土地。這些會所及非牟利團體的建築，在加路連山形成一個寧靜的小角落，與禮頓道另外一邊的商業大廈和商場形成強烈對比，而功能上的分別也顯示在建築的形態和佈局上。現時南華會主要由三座建築物組成，分別是1966年建成的三層保齡球中心、1976年的七層體育大廈和1988年的十七層體育中心。三組建築物的建成年分和規模，反映香港社會對體育康樂設施需求的增長，亦忠實地反映出內部的功能。

擺脫「形隨機能」的固有框架

例如現存南華會建築群中歷史最久的保齡球中心，就建築也是為了遷就球道而橫向伸展成長方形盒狀；立面上延綿的水平窗，強調建築物的水平導向，表現出簡約的建築風格。負責設計的建築師是李為光。李為光和很多第一代的華人建築師一樣，於賓夕法尼亞州大學修讀建築。1949年畢業之後，於美國工作了兩年，至1951年來到香港工作。保齡球中心的正門入口刻意打破古典主義的對稱格局。將正門一分為二，左邊為南華會的英文簡稱「SCAA」，右邊為正門門口，形成一幅簡單而且摩登的構圖。相比保齡球中心，體育中心在外觀上明顯多了一些裝飾細節。

體育中心於1976年啟用，由建築師郭志舜設計。整個建築尤其突出的部分，是在西南立面的四條水泥圓柱體，在視覺上將保齡球中心的三層水平線條破開，建立新的節奏和秩序。這些柱體其實並沒有結構功能，但其工業建築的實幹氣質，可以說是保齡球中心極簡約設計的進化。外觀上看似是工業用的筒倉，實際上圓柱包裹著的是樓梯。除了圓柱之外，還有不經意突出的飄窗。從柱體的形象跟其實際功能的差異，可看出「形隨機能」的法則在七十年代已經進一步昇華。建築語言不只表現機能，而加入更生動的元素作為構圖的一部分。

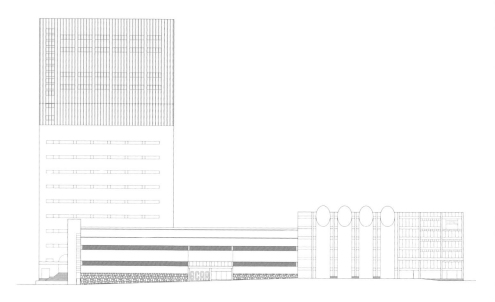

▲ 南華體育會建築群中的三幢建築各具特色，而它們的高度恰巧反映各年代及需求；
三層高的保齡球中心（中）建於六十年代，七層高的體育中心建於七十年代，而
十七層高的體育大廈則是八十年代地少人多的產物。

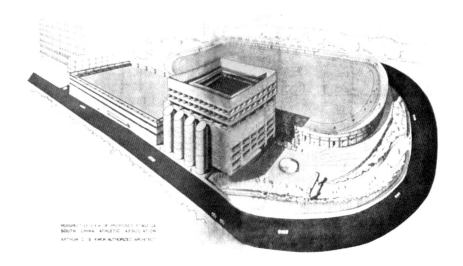

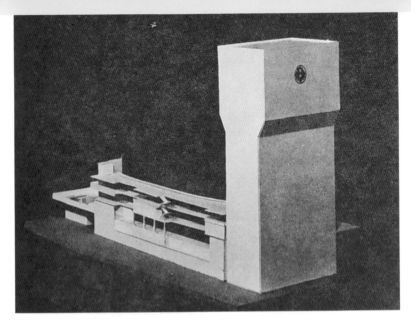

▲ 體育大廈的設計模型；空間規劃著重於作為體育活動場地的實際需要。在地面上橫向發展的是奧林匹克規格游泳池，其他需要空間較小的項目都堆疊在高樓內。

獎座外形見體育端倪

而最新的體育大廈是另一個十年的建築進化。稱為大廈當然比體育中心更上一層樓，十七層高的體育大廈設施更完善，設有香港第一個50米奧運標準游泳池、訓練池及跳水池、兩層高爾夫球練習場、四層桌球室、室內射擊場、壁球場、室內體育館及天台酒廊等。八十年代香港經濟已發展成熟，大家對體育設施的要求及種類亦增加。由於市區土地資源短缺的關係，南華會也如商業大廈般要向高空發展。1988年建成的體育大廈高度和形態就是八十年代香港在經濟發展上軌道之後，人民對生活追求的一種表現。它的外形並不花巧，遠看下窄上闊的高樓形像一把火炬或一個獎杯；而外牆一致地鋪上奶白色的瓦磚令建築整體更像一件簡化的物件，這種符號化的做法在視覺上令人容易透過讀懂符號便能知道建築物的意義。

南華會體育大廈符號化的取向，是離開「形隨機能」公式化原則的一步。符號的形象是建築物的表層，跟內裡的機能可能無關，但跟建築物的理念一定有關。火炬和獎杯的意像都來自運動會和體育競技，而南華會就是香港華人體育界的始創者。體育大廈在有限土地下，以一個富有體育象徵意味的形態出現實在是相宜的做法，亦與八十年代後現代主義建築理論的思潮並進。

據《南華早報》（1953年9月10日）報道，建築師黃祖棠亦曾參與早期的南華會足球場看台的設計。而1976年的體育中心的建築師為郭志舜；1988年的體育大廈的建築師為何世樑（感謝讀者Douglas Ho提供資料）。[第二版 增訂]

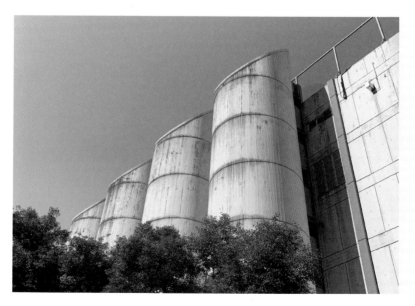

▲　於1976年啟用的體育中心，四條水泥圓柱體將保齡球中心的三層水平線條破開，
　　突破了橫向的節奏。

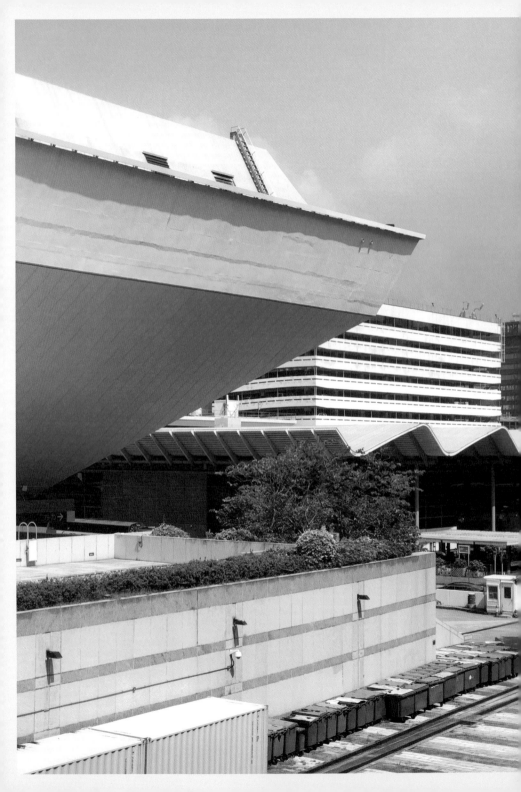

2.5

紅磡體育館
表現結構力量

政府工務局建築部
落成年分：1983

一般被稱為紅磡體育館或「紅館」的香港體育館，長久以來都是香港流行文化的象徵。其頭大身細的倒金字塔形態，在香港的公共建築之中，算是非常大膽的手法。1983年落成啓用的紅磡體育館，由政府工務局建築部設計，為八十年代蓬勃發展的香港歌唱文化提供了場地和硬件。第一位在紅磡體育館舉行個人演唱會的是「歌神」許冠傑。同年，搖滾巨星David Bowie 亦在紅磡體育館演出。

紅磡體育館可以容納多達12,500名觀眾，一直以來都是歌手人氣的指標。新入行的歌手都以在紅磡體育館開演唱會為事業上的目標。天皇巨星公佈連開十場、二十場、甚至三十場演唱會，大家屈指一算就可以統計出歌迷數量。譚詠麟、張國榮、許冠傑等一直都是這些記錄的保持者。九十年代四大天王（黎明、張學友、劉德華、郭富城）亦曾經各自連續開二十幾場演唱會。而在紅磡體育館舉行連續場數最多的保持者，就是「小鳳姐」徐小鳳。她在1992年7月至8月，連開43場個人演唱會，並且保持紀錄至今。

◀ 體育館特別的造型，和遠處多層停車場的筆直線條，形成有趣的對比。

向難度挑戰的非官僚作風

一般來說，比較少人會留意紅磡體育館的建築設計，但其實它在香港的建築歷史上就有著十分重要的地位。從1968年公佈的設計圖，可以見到巨大的看台向四面延伸，各自形成一個結構懸臂，平面呈一個十字形狀，而並非後來合體成一整個倒金字塔的建築體量。這個概念原形和有柬埔寨「現代建築之父」之稱的旺莫利萬（Vann Molyvann）在首都金邊的國家運動場（1963）設計十分相似。1955年至1970年，柬埔寨當局投放大量資源興建了很多公共建築。旺莫利萬作為國家建築師，以現代主義的風格設計了舊首相府、參議院大樓、大學和劇院等作品。歷史上這些建築被統稱為「新高棉建築」，象徵一個古老的東南亞王國邁向現代化的進程。

若果按這個脈絡作為分析的話，可以見到當年的工務局建築師，並非只是以歐美的建築為參考。一些比較冷門，但屬於前沿的，而且極具個人風格的東南亞建築師的作品，亦在他們的參考案例之中。他們亦敢於提出前衛大膽的設計提案，絕非古板、官僚的政府部門。雖然後來呈十字形分佈的四個斜面懸臂被改為四方形的倒金字塔形狀，但在一些早期設計圖中仍可以看到外牆加入了條狀凸出物，嘗試保留先前設計的精粹，即使最終的設計放棄了這些元素，省略為一個光滑、均質的漏斗形體量，但在造型上仍可窺見建築有刻意挑戰結構限度，而且具強烈的結構表現特色。

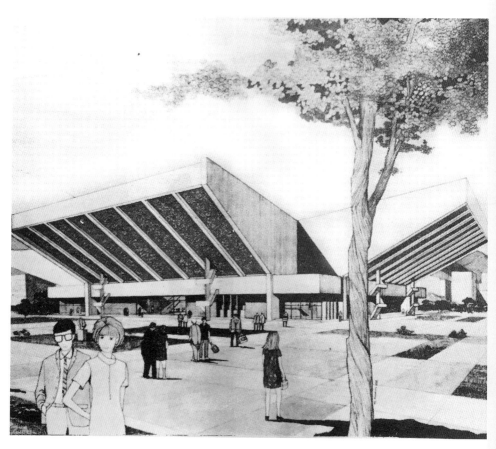

▲ 從1968年設計圖可以見到紅館原來的造型跟旺莫利萬（Vann Molyvann）的國家
運動場（1963）設計十分相似，兩者均以十字形將看台部分以懸臂的方式向外延伸。

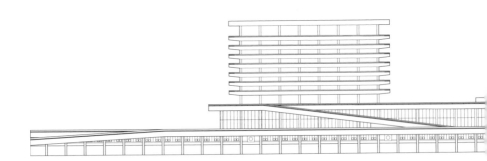

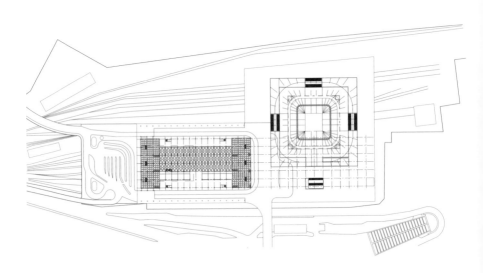

▲ 坐落在紅磡火車站之上的紅磡體育館，在設計和施工方面都要遷就火車站的運作。

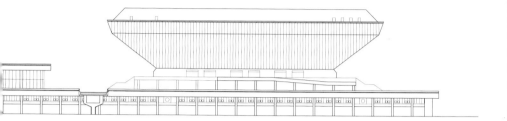

紅磡體育館、旁邊的火車站和多層停車場,各有不同的建築造形,形成一幅有趣多變的構圖。

從屋頂開始興建

1976年5月份的 *Building Journal* 報道了紅磡體育館的結構設計。作者 Bruce Maxwell 形容它的建造是「From the roof down」。這是因為屋頂是先在地面興建,然後整個被起重機吊起,暫時安放在四個離地80呎的鋼架之上,待底下四個斜面的post-tensioned窩夫狀結構興建完畢後,才將屋頂結構降下到斜面之上,最後將倒金字塔的建築封頂。整個屋頂的面積達10萬平方呎,每邊各長310呎,由space frame結構組成,是當時亞洲最大型的鋼結構。另外,由於建築坐落在紅磡火車站之上,以致施工期間柱子的數量和大小都要顧及底下的路軌和火車。紅磡體育館的外形雖然簡單,但其實在結構的設計上甚有挑戰性。

紅磡體育館的建築設計由工務局建築師 Edwin Wong 和 Johnson Lau 負責，結構方面則由工程師 L.C. Tsui 負責，團隊以華人建築師和工程師為主導。由於建造過程極度複雜，工務局需要向全球具經驗的工程公司招標。屋頂的結構巨大，重達 1500 噸，而看台部分則向外伸出 107 呎，純粹依靠懸臂結構支撐，並沒有任何柱子這個大膽的設計，所需要的計算十分複雜，數據量亦非常龐大。工務局動用了當時尖端的 ICL 1903A 電腦，亦邀請了香港大學結構工程學系協助，為紅磡體育館的結構設計進行力學模型測試。但由於其結構過於複雜的關係，工程師其實採用了不少力學模型計算上的假設和省略，但工務局並沒有因此而放棄這個倒金字塔的設計。由此可見當時部門的取態，其實是頗為進取的。這一點跟今天政府工程的保守態度相比，尤其見得明顯，亦可以作為借鏡，讓我們省思當下公共建築的納悶。

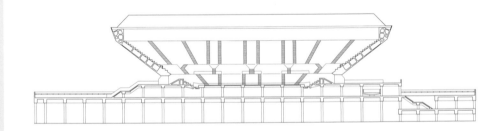

▲ 紅磡體育館的構造原理其實並不複雜，但巨大的結構跨度就成
　為了工程上的一大挑戰。

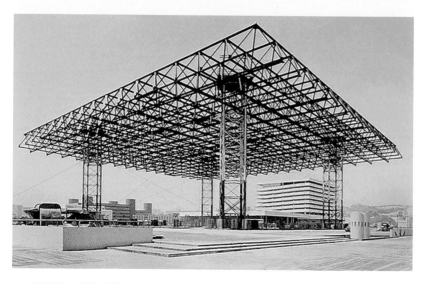

▲ 頂部的巨大鋼架結構是最早建成的組件。這是由於四周斜面的部分，需要連結到屋頂鋼架，以互相抵銷拉力。

▼ 簡約的倒梯形體量，已經成為了香港體育館的標誌。

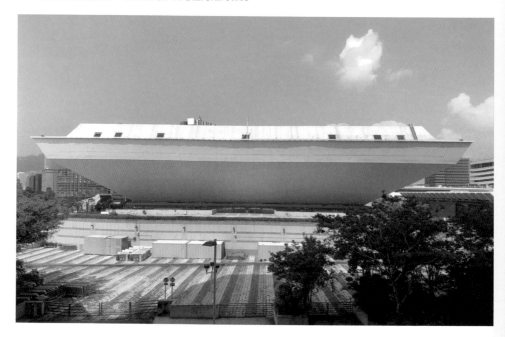

③

商業

→

p.88 – 127

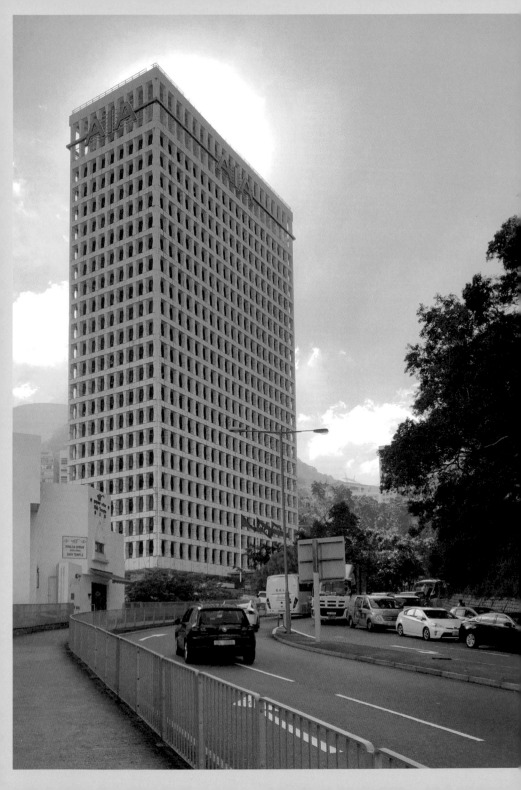

3.1

灣仔友邦大廈
香港首座摩登華廈

巴馬丹拿建築事務所
落成年分：1969

香港自六十年代開始，逐漸出現不少新式的商業大廈建築。對於香港人而言，這是一個城市景色急速轉變、充滿新鮮感的年代。當時，灣仔區高樓林立的景象仍未成形，而位於司徒拔道1號的友邦大廈曾經是灣仔區第一座高樓大廈。本書在構思之時，正傳出業主打算重建友邦大廈的消息。到定稿出版之日，不知道這座摩登華廈是否仍然存在？

兩個「第一」

友邦大廈其實擁有不少「第一」。這座樓高28層的大樓，由著名的巴馬丹拿建築事務所（Palmer and Turner）包辦建築及結構的設計，總承辦商為保華建業（Paul Y. Construction Co. Ltd.），而負責設計的建築師木下一（James Hajime Kinoshita），是加拿大籍日本裔人。巴馬丹拿於香港的不少經典建築，例如怡和大廈和理工大學，均出自木下一之手。

◀ 從灣仔司徒拔道盡頭望向友邦大廈，起伏的山巒襯托潔白的摩登大樓，
是香港獨有的城市景觀。

商業

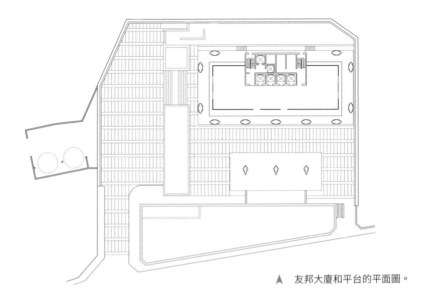

▲ 友邦大廈和平台的平面圖。

友邦大廈整個項目總共花費 2000 萬港元，以每十日一層的速度興建。雖然這座建築運用了嶄新的結構和技術，但所花費的時間和金錢，和傳統技術所花的大致相同。由此可見，縱使在五十年前，香港的建築技術和工法已經領先國際，亦會大膽嘗試嶄新的結構技術。

此外，這座大廈亦是香港第一座採用「預應力」（Pre-stressed）結構的高樓大廈。外觀上我們不難發現，它擁有一個非常厚實的外牆，和一般高樓大廈的玻璃幕牆截然不同，這是因為建築師將大廈的所有柱子移動到外牆之外。除了包含了電梯和洗手間等垂直管道的核心筒，所有的辦公樓面都是完全沒有柱子的開放式空間，換言之它的外牆設計其實是整座建築結構的一部分。這種設計帶來的一個問題，就是核心筒和外牆結構之間的跨度特別大，於是工程師選用了一種多用於橋樑的「預應力」樓板結構，預先將樓板的結構拉緊，注入應力，提供額外的壓力去抵銷地心吸力帶來的重量。

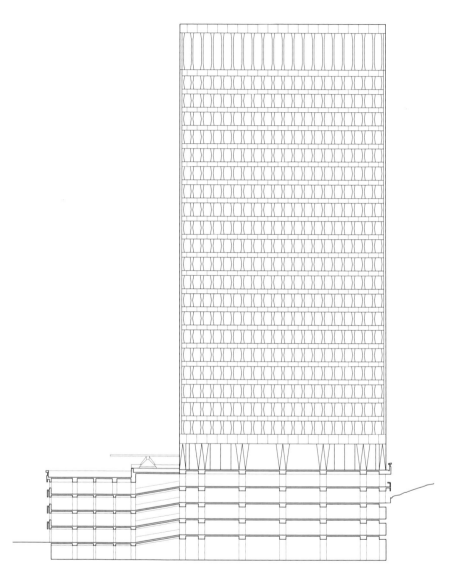

▲ 友邦大廈的外牆設計雖然大致上以重複的元素組成，但比例雋永，線條優
雅，加上設計特別將頂端部分拉高，令整體有一種輕盈的感覺。

商
業

◄ 金鐘美利大廈和友邦大廈同樣採用了結構外牆系統，設計上亦有異曲同工之處。

► 比利時布魯塞爾 Bank Brussels Lambert（1965），由美國 SOM 建築師事務所建築師 Gordon Bunshaft 設計。友邦大廈的外牆模組形狀和這個設計有幾分相似。

折曲線條　減笨重感

建築的設計沒有多餘的線條和裝飾，整個外形都是完全依據這種特殊的結構系統去設計。由於外牆承受了整幢建築的重量，因此必須特別的厚實。為了減輕外觀上的笨重感覺，建築師將原本垂直的立柱，加入了折曲的線條。由於結構應力主要向下傳遞，折曲了的外牆立柱更能夠有效將應力傳遞到地面。這個設計明顯地參考了美國 SOM 建築師事務所建築師 Gordon Bunshaft 於六十年代的兩座作品——美國耶魯大學 Beinecke Rare Book & Manuscript Library（1963）和比利時布魯塞爾 Bank Brussels Lambert（1965）。這一座建築和金鐘美利大廈，以及旺角匯豐銀行中心的外牆設計上有不少異曲同工之處。

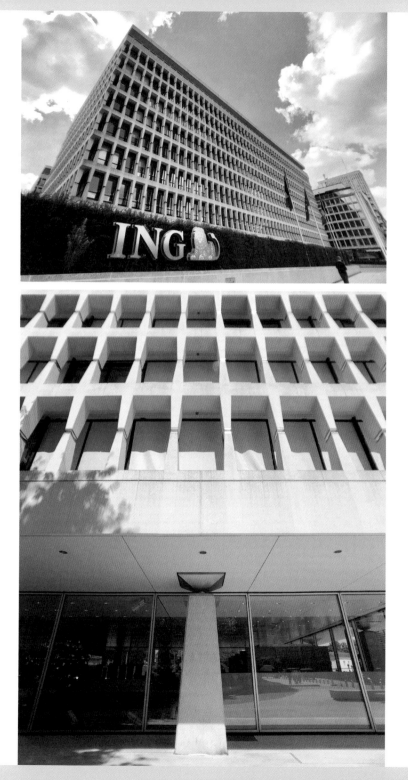

商業

▲ 平台上以巨型雙曲面（hyperbolic paraboloid）懸臂結構支撐的簷篷。

▼ 友邦大廈的入口大堂，設計上頗有建築大師密斯的影子。

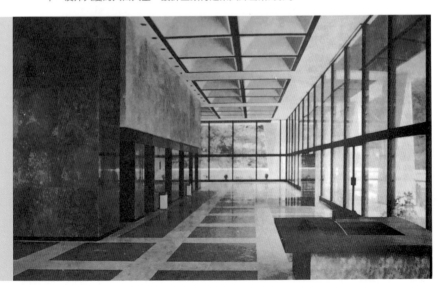

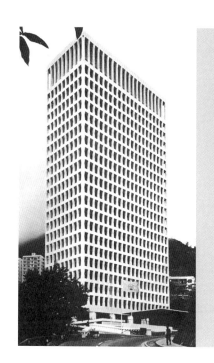

➤ 友邦大廈清拆前的面貌。屹立在山腰上的摩登華廈，配搭周遭翠綠的山勢，是香港少有的都市景象。

友邦大廈外牆，並非貫頭徹尾的均質化。建築師特意將天台一層的外牆模組大幅度的挑高，除了可以令天台的視野更廣闊，亦為整座建築注入了輕盈的感覺。這個手法亦呼應了大堂入口的巨型雙曲面（hyperbolic paraboloid）懸臂結構。簡單的兩個手法，抵銷了外牆結構帶來的笨重感。這是熟練的現代主義建築設計語言，亦可見本地建築師的設計水準在六十年代已經可以媲美歐美地區。

六十年代的現代主義高樓建築，雖然看來好像和現在遍佈香港的高樓大廈一模一樣，但這些第一代的高樓建築其實印證了香港建築設計和施工技術在早期的大膽和尖端水平。摩登年代的建築，沒有如同新古典主義一樣的歷史感，看起上來好像唾手可得的現代主義美學，其實已經背負了半世紀有多的歷史，對香港發展亦有重大的關聯性和價值。

3.2

和記大廈
大時代下的前衛地標

王歐陽建築師事務所
落成年分：1974

一直覺得1974年落成的和記大廈，在中環、金鐘一帶的高樓大廈之中屬
於異類──八十年代以後的高級商業建築多以玻璃幕牆為主，但和記大
廈卻是以白色的實心粗直間線條為主。豪邁粗獷的外形，對照纖柔光滑
的玻璃幕牆大廈，各有姿色，亦表現了各個時代不同的審美標準。

要了解和記大廈的設計，或許可以將其和七十年代的金鐘、中環建築作
對比。當時這些建築不少是一、二戰之間，或更早建成的大樓，並採用
戰前的新古典主義外牆，或早期現代主義的裝飾藝術風格，例如香港
會、匯豐銀行、大東電報局等。因此，相比起這些建築，和記大廈簡約
的粗線條外觀，實在是非常前衛而突出。

和記黃埔發展史

和記本來屬於英資的大型公司，與太古、怡和、寶順，被稱為香港四大
英資洋行。和記業務最初以出入口貿易為主，後來透過併購進軍其他行

➤ 外牆的設計凸顯了橫向的線條，粗大的線條使和記大廈具有一種
粗獷主義建築的影子。（攝：Tony Tsang）

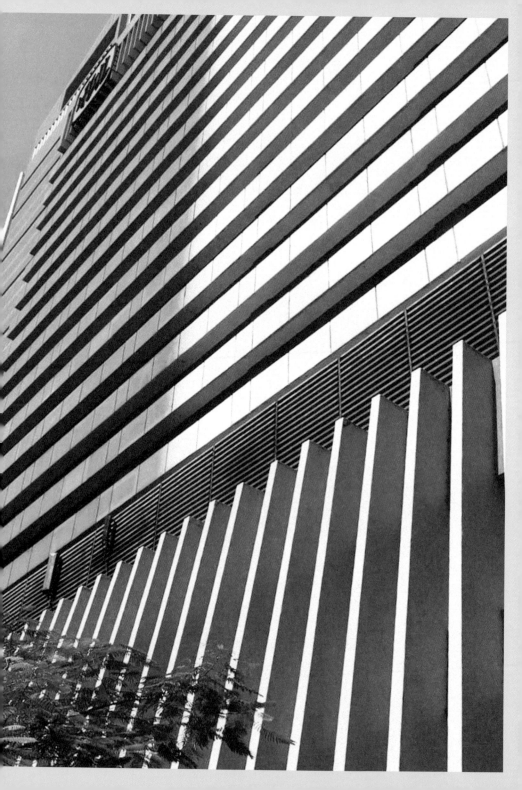

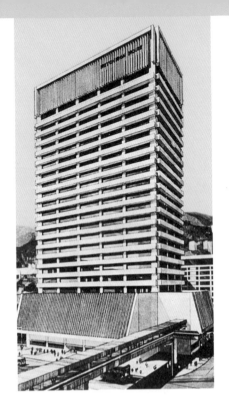

➤ 早期的設計圖。

業；而黃埔公司則本來以經營船塢為主，七十年代收購了在港島區擁有大量倉庫地皮的「均益有限公司」，並將不少本來的船塢設施重建為大型住宅物業，轉型進軍地產市場。

自六十年代開始，和記已經透過持股奪得黃埔的控制權，最後於1977年完成收購，兩間公司正式合併為和記黃埔有限公司。同時，華人商賈逐漸打破之前洋人壟斷的局面，在商界逐漸發展成大型集團式企業。這些華資大行的龍頭，正是李嘉誠先生的長江實業。和記黃埔受到1973至1974年的股災影響而陷入財困，需要由匯豐銀行出手，注資購入大量股份解困。到了1979年，李嘉誠向匯豐銀行收購和記黃埔的股份，成為大股東及董事之一，並於兩年後成為董事局主席，全面控制這所大型洋行。

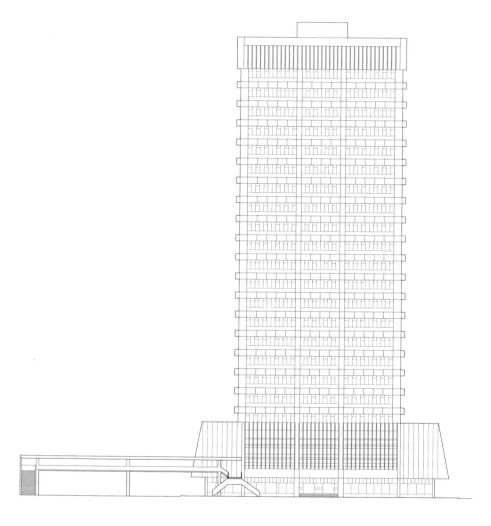

▲　和記大廈的正面立面圖。

商
業

創商場中央玻璃電梯先河

和記大廈於1974年落成，由王歐陽建築師事務所（Wong & Ouyang and Associates）設計。這所事務所在八九十年代隨著香港樓市急速發展成為規模龐大的綜合型事務所。除了和記大廈之外，金鐘太古廣場、銅鑼灣時代廣場、鰂魚涌太古坊等大型商業地產項目，均是出自他們的手筆。和記大廈主要由高、中、低三個部分構成，每個部分的外牆設計、線條的方向和分隔各有不同，刻意營造出不同的輕重效果，令建築的外觀更為生動。大廈最低四層為商場，於中庭部分設置玻璃觀光電梯，算是當年的一種新嘗試。客人上落時可以看到商場各層的商戶，亦是一個新奇有趣的體驗，這種設計後來幾乎在所有高級商場都可以看到。

為了令各層樓面空間更加靈活，和記大廈的結構柱全部都集中在樓板的最外圍。外牆的柱子刻意使用深色，立體上亦被白色橫間部分包覆，令柱子在外觀上完全被隱藏起來，白色橫間部分於是就好像一塊塊懸浮的板塊，這種結構上的抽象性是粗獷主義的典型特質。綜觀王歐陽事務所其他七十年代中期之前的作品，常常可以見到強烈的粗獷主義色彩。本書另一章所分析的聖若瑟小學，亦同屬此類。

挑高頂層　作證券交易所

大廈的頂層部分設計，特意配合由雪廠街舊址搬遷到和記大廈的香港證券交易所。在交易電腦化之前的時代，證券交易倚賴證券行代表以人手實時在黑板上更新報價，因此極需要一個毫無阻隔的空間以確保所有交易員均可以擁有清晰的視線。大廈為配合證券交易的需要，亦特意將天花板高度增加，使視野可以更廣闊。這個時代的證券交易所又稱作「金魚

缸」。正式的來源無從稽考，但有說是因為外人透過玻璃窗望入證券交易所時，看到裡頭人頭湧湧，經紀忙碌地走來走去進行交易，情況就好像金魚缸裡的金魚一樣游來游去，因而得名。

當時香港有四大證券交易場所，分別為香港證券交易所、遠東交易所、金銀證券交易所及九龍證券交易所，而香港證券交易所正是規模最大和歷史最悠久的證券交易所。1980年四大證券交易所組成聯交所，隨後各自於1986年結業，所有的證券交易轉到聯交所進行。在神劇《大時代》中，和記大廈的外觀經常以作交代華人會的會址；但在現實中，所謂的華人會是指李福兆與一眾華人經紀脫離英資經營的香港會（香港證券交易所的簡稱）後自組的遠東交易所（Far East Exchange Limited）。然而，當時的遠東會其實是設立於中環皇后大道中的華人行，而並非和記大廈。和記大廈亦已於2019年完成拆卸，曾為交易大堂的歷史亦隨之埋藏在重建的瓦礫堆中。

商業

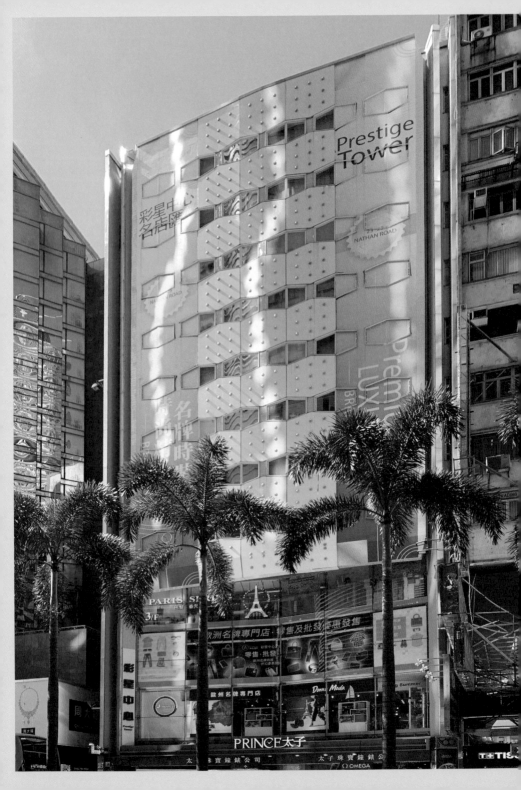

3.3

以幾何反映品牌形象
尖沙咀彩星中心

夏利文地產有限公司 /Gio Ponti
落成年分:1963

香港人的消費模式一直在進化,從舊式屋邨商場到新型購物中心,各種的銷售方式在香港這個試煉場百花齊放。商戶的競爭豐富了香港人對物質的眼界,亦奠定了「香港是個大商場」這個當今城市面貌。當消費模式在不斷演化的同時,建築空間和面貌亦進行過不同的嘗試。隨著時間流逝,這些在鬧市之中的建築,或許已經被我們遺忘,但當中不少其實蘊含了極具參考價值的建築歷史故事。

例如1963年建成的尖沙咀彩星中心(原瑞興百貨公司),以特別的立面處理來展現品牌特色,體現了一代香港商人的前瞻氣概及其國際視野。1961年,瑞興百貨公司的繼承人古勝祥,委託本地建築商夏利文地產有限公司,聯同意大利建築及設計大師 Gio Ponti,負責設計位於彌敦道的新型百貨公司,專營意大利進口商品。這個項目開了本港建築業的先例:投資方僱用享譽盛名的外國建築師負責前期設計,希望借用建築師的名氣來宣傳,並提升品牌的國際地位。至於項目工程細節和實行,就交由本地建築事務所負責,為外國建築師提供意見,以滿足本地的建築

◄ 今日的彩星中心,外牆的六角形窗戶被遮蓋,完全失去當年優雅。

商業

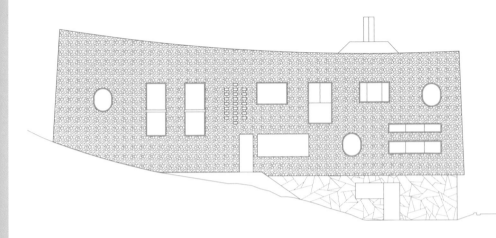

▲ Gio Ponti 為古勝祥設計的大潭道的大宅，各個窗戶的形狀大小不一。

法例要求和工程慣例。這種合作模式在今天頗為常見，但在六十年代確實屬於罕見。而且，古勝祥和 Gio Ponti 的合作亦非單一事件。在七十年代初，當時正忙於為世界各地的富商設計私人住宅的 Gio Ponti，為古勝祥設計了位於大潭道的大宅。大宅的立面呈月形，各個窗戶形狀大小不一。外牆凸出的石卵由窗框向外散射，並沿著建築物的形狀延伸。做法和南歐城市的山路小徑的地面鋪料有點類似，更加解決了鋪貼不規則形狀的尷尬情況。

從構思的模型推測，Ponti 希望利用物料的反光特性、幾何的窗面形狀以及線條細節的虛實，來達致精巧的外牆設計。十二層高的大廈立面分成兩部分處理：大型玻璃通透明亮，佔據了底層立面近街道的三分一高度，猶如一個巨型櫥窗展示著新季貨品；餘下的三分之二是辦公樓層，立面是冰冷的混凝土牆，形成上重下輕的感覺。Ponti 的概念是令新建

▲ 外牆凸出的石卵由窗框向外散射，並沿著建築物的形狀延伸。

商業

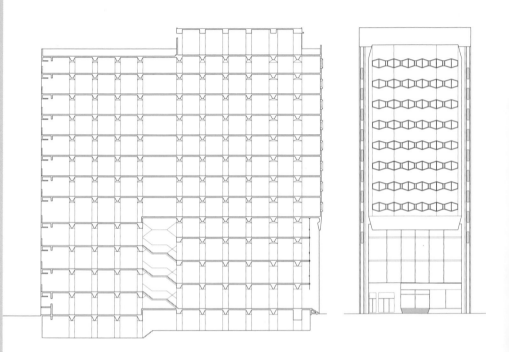

▲ 彩星大廈平實的剖面（左），讓我們探視摩登明亮的立面（右）下，建築物裡根據不同空間需求所採用的不同設計。實用性和美觀性在這個商業項目上均取得適當的平衡。

的建築物看似懸浮在兩幢大廈之間，輕盈和無重地飄浮在行人路上。有別於普通的長方形窗戶，彩星大廈凸出的窗框就像眼睛一樣，連綿地被銀色的瓷磚外殼包裹著。凹凸的設計增加了整個外牆的反射面，令原本單調的二維平面，變成與日間陽光、夜間燈飾和街上的景物互動的三維立面。相似的虛實處理更應用在彌敦道街道上，內陷的玻璃保留了一個虛位，為寸金尺土、以平面櫥窗主導的彌敦道帶來了緩衝。這個僅僅約三十厘米的空隙紓緩了大廈之間突兀的連接，在密密麻麻的大廈中給予彩星大廈一個獨立個體的印象。

六角形的標誌式設計

幾何的立面回應了 Ponti 在 1957 年發表的 *Amate l'architettura*（中譯：建築的讚美），主張窗面重在立面上的鋪排，要按照生活所需、人口密度和經濟成效應運而生，而非單純受美學比例影響。Ponti 的理論亦主張以六角形的幾何框架，應用於建築物的佈局和平面上，以極簡的多邊形突破傳統樓房四方框架的固有形象。Ponti 在與著名工程師 Pier Luigi Nervi 共同設計的米蘭倍耐力大廈（Pirelli Tower；1958 年）就實踐了這個理論。雖然彩星中心跟倍耐力大廈在用途、涵構脈絡和體積都截然不同，但從彩星中心的膜殼及裂縫的運用，亦可以看到 Ponti 對物料和形狀角度的實驗和應用，利用刻意的空隙來切割建築體量，使其更輕盈細膩。

彩星中心的六角形窗框，正是 Ponti 的設計標記。他自六十年代開始就在世界各地的作品中加入這個元素，而最早期大規模使用六角形開孔的例子，就是位於米蘭的 Church of San Francesco d'Assisi al Fopponino（1958 年開始興建）。這座現代主義教堂建築，以一個個六角形的開孔構成半虛半實的牆體。薄薄的牆身亦輕輕地把堂區同時劃分為廣場、會堂

商業

和宿舍。而彩星大廈的立面設計，就明顯是參照了宿舍的外牆設計，然後再適度調整窗戶的大小比例而成。如此看來，Ponti 或許視他的立面方案為一種工業產品，也就是把幕牆和建築的主體分開。平凡的建築物只需要裝上他設計的輕巧幕牆，便可以變成獨特有型的建築。於 1968 年建成、位於荷蘭燕豪芬的 De Bijenkorf Department Store 就是運用 Ponti 提供的陶瓷磚幕牆，再加上不同幅度的六角形，把原有的百貨商場翻新，體現了 Ponti 將外牆模組化和商業化的構想。

今日的浮誇取代過去的含蓄

回看彩星中心現狀，建築本來的型格和前衛，隨著建築由原本的高級百貨公司轉型為名牌散貨中心而逐漸褪色。比較六十年代剛建成時的舊照，彩星中心原有的立面概念隨著時間而變得失控。廣告燈箱和貼紙取代了以建築材料本能特性而達至的宣傳效果：大型玻璃被廣告膠紙從頂覆蓋到底，細緻的銀色瓷磚已不復見，後加的金屬外殼破壞了建築物原有的結構系統。在浮誇取代含蓄、硬銷取代優雅的今日，彩星中心的衰變亦代表了香港社會集體品味的演化。

在日新月異的香港，建築實體改變的速度往往趕不上無常的城市發展。百貨業的成功取決於採購的眼光和質素，所以摩登建築正是品牌最好的象徵。但反過來在資訊發達和全球化的年代，單以百貨公司眼光作信心保證已不適用。購物業趨向個人化和表達自主，大眾對百貨公司的依賴亦相對減少。當不斷進化的商業模式不知不覺地改變我們的生活模式，像彩星中心這樣的建築或許可以提醒我們，建築設計和品牌形象建構，其實相輔相成的。

SHUI HING

興 瑞

THE MOST MODERN
ONE PRICE
DEPARTMENT STORES
IN HONGKONG & KOWLOON

Departments:

Swimwear · Woollen Wear · Gloves
Men's Wear · Hosiery · Towels
Perfumes · Handkerchiefs
Cosmetics · Novelties · Toys
Fancy Jewellery · Handbags
Camera · Tobacco
Ladies Wear · Children's
Wear · Blankets
Coverlets · Men's Shoes
Ladies Shoes
Piece Goods · Porcelain Ware
Hard Ware
Stationery · Electric Appliances
Electric Fittings
Jewellery · Oriental Handicraft
and Gift Dept.

KOWLOON SHUI HING HOUSE
23-25 Nathan Road, Tel. 662241

HONGKONG SHUI HING BLDG.
134-6 Des Voeux Road, C.
 Tel. 446131

KOWLOON BRANCH:
MANSON HOUSE
76-78 Nathan Road, Tel. 666010

MONGKOK BRANCH:
SHAW'S BLDG.
684 Nathan Road, Tel. 811834

14

▲ 瑞興百貨於六、七十年代在香港擁有多間分店,還進軍並立足在新加坡,可惜九十
年代各國際品牌開始在商場開設專門店的衝擊下,一站式的百貨公司日漸式微。

商業

3.4

中環德成大廈
玻璃幕牆首現香江

基泰工程司
落成年分：1959

1930年民國時期，不少中國建築師從英、美、法、日等地學成歸國，於上海天津等通商口岸成立事務所，與外國建築師分庭抗禮，他們亦成為中國現代建築的始祖。1949年間，不少民國時期的建築明星逃到香港繼續他們的事業。其中之一，就是曾主理不少國民政府重點工程及1958年嘉頓中心的基泰工程司（Kwun, Chu & Yang）建築師朱彬。

義和團事件之後，美國用清廷賠款的餘額成立了「庚子賠款獎學金」。第一代的中國建築師大多是利用了這個獎學金留學美國再學成歸來，建築師朱彬亦是其中之一。1910年代，朱彬完成了清華大學的課程，付笈美國賓夕法尼亞州大學建築系進修，1923年取得碩士學位；回到中國以後，於1924年與同屬回流建築師的關頌聲，於天津成立「基泰工程司」。後來同樣賓大畢業的楊廷寶加入，事務所總部亦搬到南京，更擴展至上海、昆明、重慶、瀋陽和廣州等地，成為民國規模最大的建築事務所之一。

➤ 德成大廈在今日的標準中，或者已經算不上是高樓大廈。但在密密麻麻的玻璃幕牆之間，德成大廈的身影（左二）仍然保留當年的均稱比例。

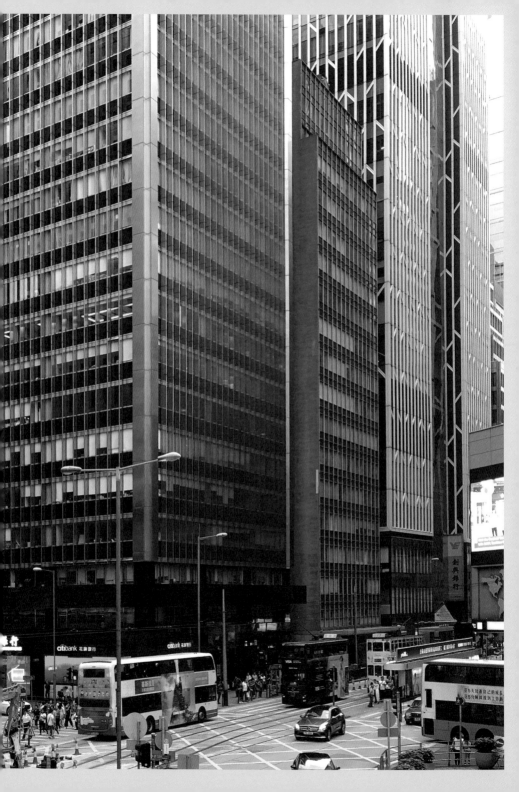

關頌聲和國民政府關係千絲萬縷，與宋子文和宋美齡是世交，父親是孫中山的同學，叔父更加是革命黨人，因此，基泰工程司獲得不少南京民國政府的公共建築設計項目，例如中山醫院（1937）、南京中央體育場（1931）、國立中央醫院、南京鐵路站（1948）等。當然，亦有不少私人項目如上海四大百貨之一大新公司等，設計遍及天津、沈陽、北京、上海、重慶、台灣和香港。除此之外，朱彬亦有份創立中國建築師學會，將中華傳統建築藝術大力推向現代化的事業。1949年後，朱彬、關頌聲、楊廷寶三人決定各自分管香港、台灣和中國大陸的業務。1959年在香港落成的中環德成大廈，就是朱彬在中環僅存的商業大樓作品，而其餘兩座——萬宜大廈（1956）和陸海通大廈（1961），已經先後在1995年和2011年重建。

全港首座玻璃幕牆大樓

今日回看德成大廈，或許會覺得老套，比不上旁邊高樓大廈的新穎，然而，德成大廈其實是全香港首座採用玻璃幕牆的建築。另一座朱彬的作品萬宜大廈，則是全港首座採用自動行人電梯的建築，當時甚至有人特意請假，一家大小去觀摩朝聖。德成大廈的業主為德成置業有限公司（Tak Shing Investment Company Limited），創辦人高可寧先生在港澳等地經營多間典當鋪，有「典當業大王」之稱，現已拆卸的灣仔同德押亦是他的產業。自1937年開始，高可寧亦和傅老榕在澳門經營賭業。

1955年，高可寧病逝，其後人接手經營公司。德成大廈的工程於1957年展開，瑞泰公司承建。由於玻璃幕牆在當時算是非常嶄新的技術，幕牆的鋁金屬構件和大片玻璃都是由英國進口，而玻璃則由Plyglass Ltd.

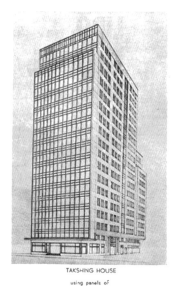

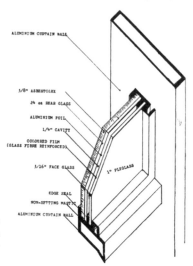

▲　德成大廈的幕牆玻璃系統。

供應。玻璃幕牆的設計受到了 Mies van der Rohe 於五十年代一系列在美
國設計的玻璃幕牆大廈影響。例如位於紐約的 Seagram Building，比例
和分割的方法和德成大廈十分相似。為配合香港的氣候，玻璃用了中空
夾層的設計，中間加入一塊特製的「Vitroslab」金屬薄片，阻擋猛烈的陽
光。這個設計亦加強了玻璃的強度，以應付颱風來襲。

▲ 德成大廈的正立面，是香港最
　早引入玻璃幕牆系統的大廈。

▲ 德成大廈的側面圖。

向上海華廈取經　建築體量逐層後退

由於當年「街影法」法例規定，建築物高度需求限制在街道闊度的一定比
例之內，因此德成大廈只有17層高，至於建築的後方從10樓開始，建
築體量就要逐層後退，形成一個個的戶外平台。從地面觀看，可能不會
察覺各層其實各有特色。從原本的圖則看來，八樓其實設有一個小小的
咖啡室，名為「Rainbow」，方便辦公室的大班和白領光顧，而大廈的頂

▲　德成大廈的後方，建築體量逐層向後退。這相信是由於當年的法例規定，
　　高層建築必需要因應街道的闊度而按比例後退，以免高樓大廈完全遮擋街
　　上的陽光。

商
業

樓甚至設有俱樂部。俱樂部的吧枱面向戶外平台，似乎是一個可以舉辦大型酒會和派對的空間，天台亦有兩個較小的「Card Room」。這個設計，和民國時期上海的摩登華廈可謂同出一脈；朱彬對於這些功能需求的掌握，相信一定和他在上海交際場的經驗有關。

中環德輔道中的行人路，本來是一個一直延伸的騎樓空間。可是這樣的設計和德成大廈的現代主義並不協調。建築師於是運用了無柱的懸臂式設計，形成一個開闊明亮、線條輕快的簷下空間，延伸至旁邊行人道。簷下大廈入口以高級的花崗岩鋪砌；簷以上則改為以「上海批盪」鋪面；與旁邊原來的歐式古典建築連騎樓互相映襯。並不是單純的洋化，而是朱彬一代的上海建築師，從三十年代就已經掌握的拿手好戲。時至今日，仍然可見花崗岩的切割十分精美，鋪工一流，反映當時德成大廈的施工水平十分之高。

這些五十年代的摩登建築，和當時盤據中環的歐式古典建築，形成強烈的視覺對比。本書於2019年選材之時，業主亦正打算拆卸重建德成大廈。歷史建築消失的速度，往往都比起研究和出版的速度快。

➤ 圖中右方的古典建築，正是第三代郵政總局大廈。古典和摩登相輝映，構成中環曾經有過的港式優雅。

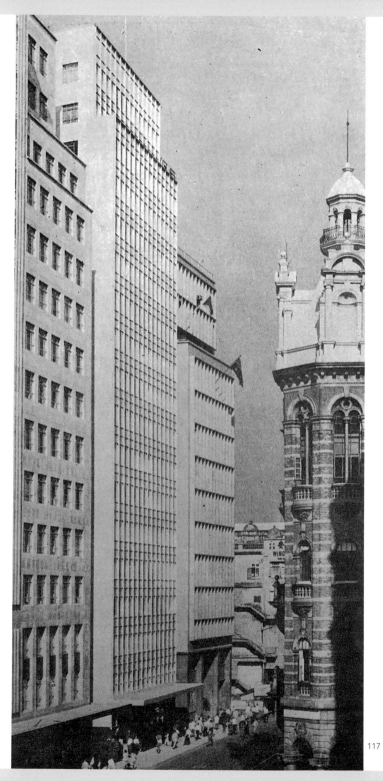

商業

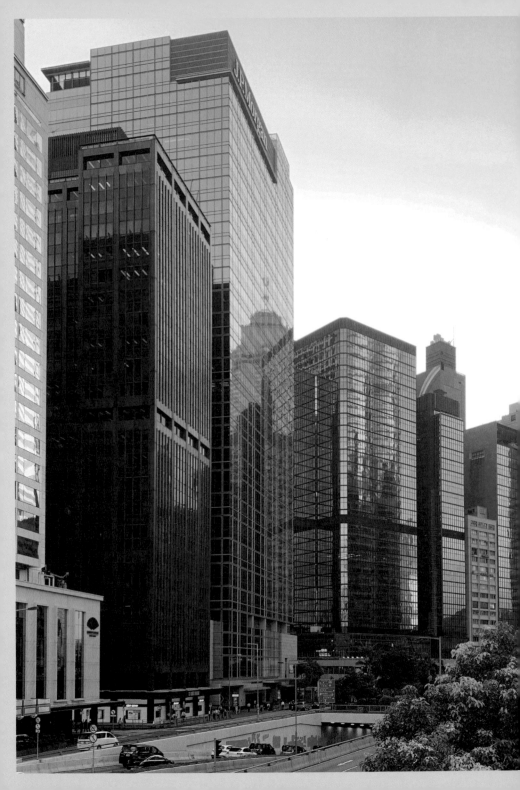

3.5

古銅色的高塔
聖佐治大廈

Marmorek, Womersley & Associates/ 黃培芬
落成年分：1969

在高樓和名店林立的中環，舊文華東方酒店及置地廣場之間的聖佐治大廈顯得沉著安分，中等的高度及單一的色調令它很容易被忽略，但沉實低調的風格亦正是它歷久常新的魅力。踏出港鐵站 F 出口，第一眼就會見到聖佐治大廈的古銅色外牆，由地面一直向上伸延到天際。二十五層高的聖佐治大廈建於 1969 年，在當時算是摩天大廈，被稱為「古銅色的高塔」。聖佐治大廈的摩登外表下，是一層層的香港開埠發展史。我們先由它的主人——嘉道理家族——說起。

嘉道理家族擁有　以英國守護神之名

伊利士嘉道理（Eleazor Kadoorie）在 1877 年從家鄉巴格達出發，先到孟買，再到上海，於同樣是猶太人的沙宣家族工作。因為伊利士的營商才華，他很快就在上海自立門戶，甚至在英國和香港開設分支；而聖佐治行跟嘉道理的淵源，就從英國開始。當時，美資旗昌洋行的買辦羅拔施雲（Robert Gordon Shewan）有意從香港置地購入聖佐治行的業權，可

◄　深沉的古銅色外牆和玻璃，在中環摩天大廈「森林」當中，是一個異類。

惜不夠資金，剛好在探訪英國好友伊利士時，發現對方亦有興趣，二人隨即組成聯名公司，在1924年完成聖佐治行的收購。

今天的聖佐治大廈，就是由當日的聖佐治行重建而成。這幅地皮本身是由香港最早期的填海工程所得。1890年間，置地集團提倡海傍填海計劃，將海岸線從德輔道延伸至干諾道，而1904年建成的聖佐治行就建在干諾道海邊，鄰近天星碼頭，以英國的守護神聖佐治命名。愛德華時代巴洛克建築風格的聖佐治行，由利安建築師事務所負責設計，有面向維港的開放式露台和升降機，是當時中環最先進的寫字樓之一。在1936年，艾利嘉道理的兒子羅蘭士嘉道理（Lawrence Kadoorie）曾打算以三十年代的美式摩天大廈作藍本，重建聖佐治行。可惜，最後因為經濟不景的原因而未能成事。

國際主義建築　著重線條比例

直到二戰後的香港，開始從轉口貿易轉型到本地製造業及旅遊業，中環的建築物也隨著發展而現代化。而聖佐治行的重建項目，最終亦在1960年落實，僱用了建新營造有限公司為承建商，黃培芬（香港建築師學會創辦人之一）為執行建築師；Walter Marmorek和Peter Womersley為顧問建築師。地基亦與時並進，就地灌注混凝土Franki樁取代舊時的木樁，新技術容許大廈起得更高更堅固。建築的過程也為城市帶來生機。在1967年大廈正在興建期間香港發生暴動，羅蘭士嘉道理就特別吩咐燒焊工人夜晚工作，讓市民可以從燒焊的火花見到希望。

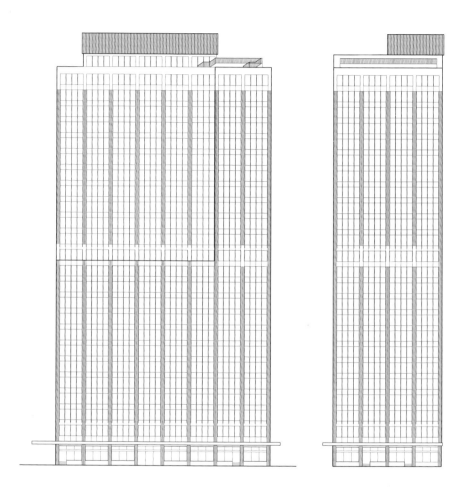

▲ 面向雪廠街的縱向立面（左）和面向干諾道中的橫向立面（右）利用等距跨樓層的豎
框建立整體秩序和俐落的風格。中間的斷層正好在複式的十二樓，平衡了垂直線
的過度伸延。而面向雪廠街的立面，後退的建築體量在高樓的中段製造出一個露
天空間，可以從獨有的角度欣賞中環街景。

商
業

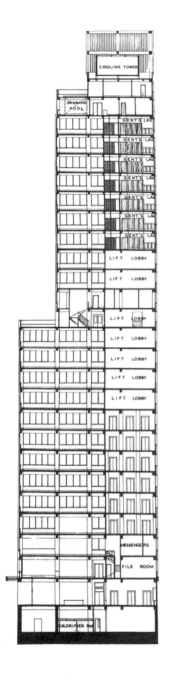

大廈的東西方向剖面可見當時美國公司在聖佐治大廈的重要性——美國銀行承租由地庫至二樓共四層,而美國會佔有十二和十四樓(基於迷信理由沒有十三樓,其實融合在複層空間內);兩個空間都有旋轉樓梯方便上落。

▼ 美國銀行在地面一層頗有未來感的接待處(1971)。

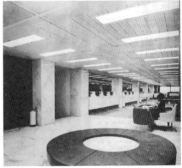

▲ 美國銀行在一樓的雲石大堂(1971)。

在1969年完工的聖佐治大廈，建築風格充滿國際主義的特徵，主張理性、科學的美學表現，外觀簡潔明快，注重均衡的線條分割比例。於1958年建成，由德國籍建築大師密斯（Mies van der Rohe）設計，位於紐約曼哈頓的Seagram Building，就是國際主義摩天大廈的經典。若果將聖佐治大廈跟Seagram Buiding作對比，不難發現它們的設計語言同屬一宗。從建築師Peter Womersley的其他作品手稿，也不難看出密斯的影子，例如角位的處理、外形的垂直性和平面性、工業感、空間的簡約和流動性都是他的建築語言。

走向國際化的象徵意義

聖佐治大廈共有二十五層，基本上是一個直立長方體，外牆的豎框從底層不間斷伸延到天台，強調垂直性之外，亦注重節奏感。從立面上可以看到，十二樓的外牆有特殊的分割處理，亦將延續的垂直線分成兩節。十二樓除了有特別的外牆設計之外，其實亦是一個雙層的複式單位，更加有一個敞大的露台空間。此單位亦是美國會的前會址。這些空間使本來均質的高樓大廈，變得靈活多變，亦顯出建築師對現代城市生活的構想。多功能的大廈混雜了各類商業公司，有銀行、航空公司、鋼鐵公司、私人會所及餐廳酒吧；各人在不同樓層各自為政，也有公共場所可供消遣。

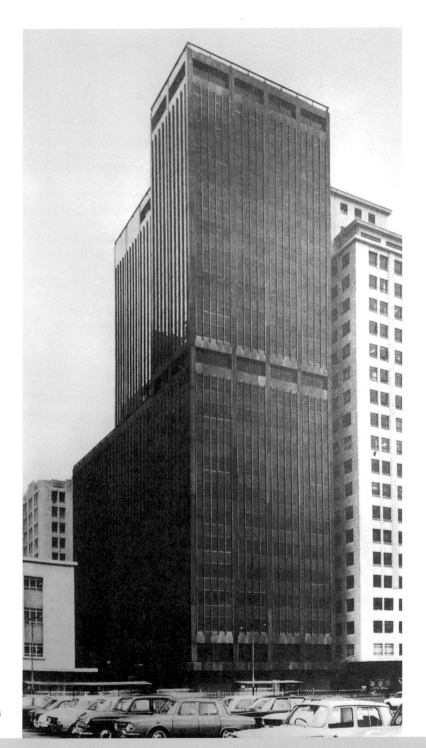

◄ 獨特的古銅色外牆在香港還未
　 盛行使用玻璃幕牆的五十年代
　 顯得典雅又不失時尚，此種用
　 色和物料在今日看來，完全沒
　 有任何老套的感覺。

► 興建中的鋼結構。

聖佐治大廈無論在形態、技術及理念上，都是香港商業高樓建築的先行
者之一。一個建築項目的成功不但要歸功於建築師團隊，亦多得業主嘉
道理家族的前瞻性及審美取向。嘉道理家族不只是聖佐治大廈或聖佐治
行的擁有人，他們將對家族事業以至香港的期望顯現在聖佐治大廈身
上，嘉道理公司的總部從1969年建成開始已經遷入聖佐治大廈，可以說
是家族物業的心臟。建築物其實就是建築師和業主共同理念的結晶；嘉
道理家族在香港屹立百年，是香港華洋雜處共建繁榮社會的代表者，而
建築師們的國際性及視野也展現到香港在六十年代開始邁向國際都會的
傾向；聖佐治大廈的建成只是香港現代化摩天大廈的序幕。現今我們在
中環環顧四周，就可以看到六十年天際線推高及海岸線的推外，慶幸的
是聖佐治大廈在六十年的風雨中也保持著它原本風貌及其歷史意義，讓
我們可以藉此對照歷年建築進程，留下香港摩天大廈歷史的一段供後世
參考。

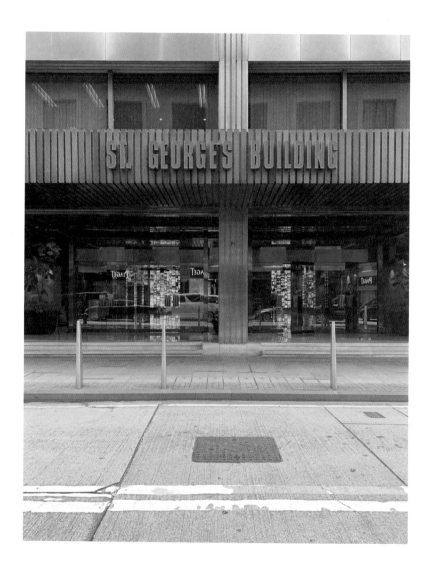

◄ 貫穿整座大廈的線條一直延伸至地面，在轉角處形成一個十字形。

商業

4.1

靜態中見動感的
嘉頓中心

基泰工程司 / 朱彬
落成年分：1958

大約2017年年中的時候，研究九龍土地發展的學者朋友送來一批舊圖則，恰巧有一份深水埗嘉頓中心（1958）的設計圖則。我細看之下發現簽名蓋章的是一個似曾相識的名字——Chu Pin。翻查資料之後，發現這個名字就是著名建築師朱彬。上文提過，1949年以後，民國著名建築師事務所基泰工程司的三位主理人——朱彬、關頌聲和楊廷寶——各自分管香港，台灣和中國大陸的事務所分社。朱彬來到香港之後，以「香港基泰」的名義繼續執業。對於他們在香港活動的研究，是一個嶄新的領域，偶有新資料被發掘出來。例如1958年朱彬所設計的嘉頓中心，就是一個新的發現。

擴充廠房　建築體量各有不同

嘉頓中心驟眼看來好像只是一個平凡的建築，但仔細觀察就會發現它的外形其實頗為特別，並非一般工廠大廈的粗疏設計。早在1935年，嘉頓公司已經在此設廠。當時廠房只有四層高；至1958年，嘉頓決定擴建廠

➤　建築的主體的兩面外牆，亦採用不同的設計。

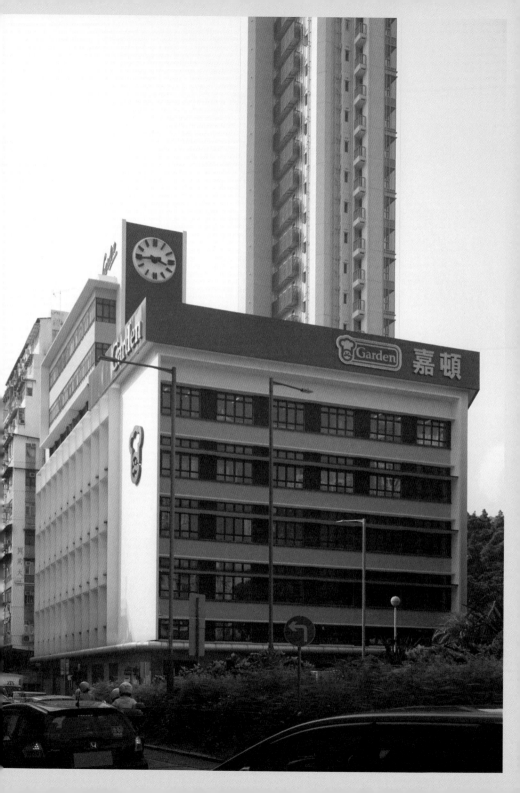

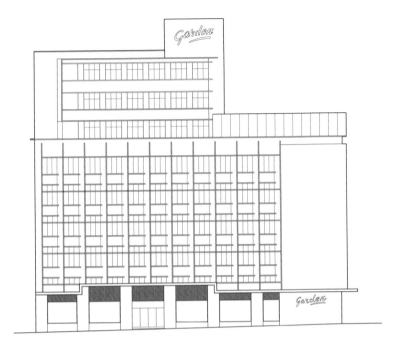

▲ 嘉頓中心的正面立面。值得留意的是小窗並不對齊網格,而是偏向左側,加上高矮大小不一的建築體量,使整個建築恍如有了方向性,好像一艘準備啟航的遠洋輪船。

房,加入辦公和西餐廳的部分。整座建築由地下至五樓的廠房,均用盡了整個地盤的面積。

普通的建築師大可以簡單的將這個平面,直接拉高形成一個四方體了事,但朱彬刻意將建築體分成三個部分——將頂部的辦公室和鐘樓,形成兩個比例修長的體量,交錯地重疊在一起,而且側向西面放置。四平八穩的廠房,頓時注入了動感,平衡了工廠部分的笨重感覺。這個手法和當時普遍的工廠設計有所不同,在形式上其實是混合了高層塔樓建築和工廠建築這兩個類型。



▲ 嘉頓中心的各個立面都有不同的外牆設計。
　　此為側面立面。

鐘樓成過海船客指標

嘉頓中心的最高點為一座鐘樓。落成初期的深水埗一帶仍然是以兩三層高帶騎樓的戰前唐樓為主。從碼頭可以看到鐘樓的時鐘,成為街坊趕船過海的指標。鐘樓除了有報時的實際作用之外,本身亦是一個代表科學理性、摩登生活的象徵符號,因此建築加入這個設計,亦有其現代性的意義。

建築的幾個部分均使用了不同的外牆設計。東立面的線條以橫向為主,而南立面的窗戶就分成一格格的模組。這個網格刻意與樓層分間形成錯

工業

位，將一整幅窗劃出氣窗的部分，配上簡約的窗楣，而且和立面的網格分離，保持線條上的層次。建築頂部的辦公樓層，則使用條型玻璃幕牆設計，特別之處在於窗戶的轉角部分。這個「包裹」的手法，常見於早年受到包浩斯設計理念影響的建築作品，例如 Walter Gropius 的 Fagus Factory（1911）。

每個體量的窗戶亦有不同，既有個別的小窗戶，亦有一整排的長方形窗戶。正面的小窗並非在凸出的網格之中整齊置中，而是偏向一側。這樣的處理，加上刻意不對稱、大小不一的體量，使整個建築恍如有了方向性，好像遠洋輪船一樣向前進發。這回應了早期的現代主義建築中，以速度和動感作為美學指標的「傳統」手法。這些外牆設計的心思，絕不單調，見微知著慢慢摸索，更覺賞心悅目。這些超越單純的功能性考慮，印證了建築師和嘉頓公司在建立這個廠房時，是有意識地希望可以營造一個具代表性的建築作品，而並非只是一個普通的工廠廠房。

> 嘉頓中心的建築由幾個體量組成，而每一個部分都有自己的外牆設計，令整個立面構圖充滿豐富性，擺脫工業建築的沉悶感覺。

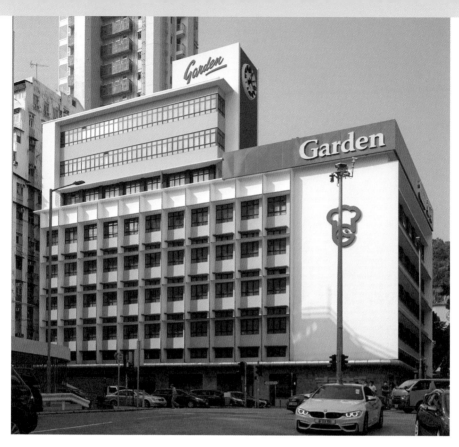

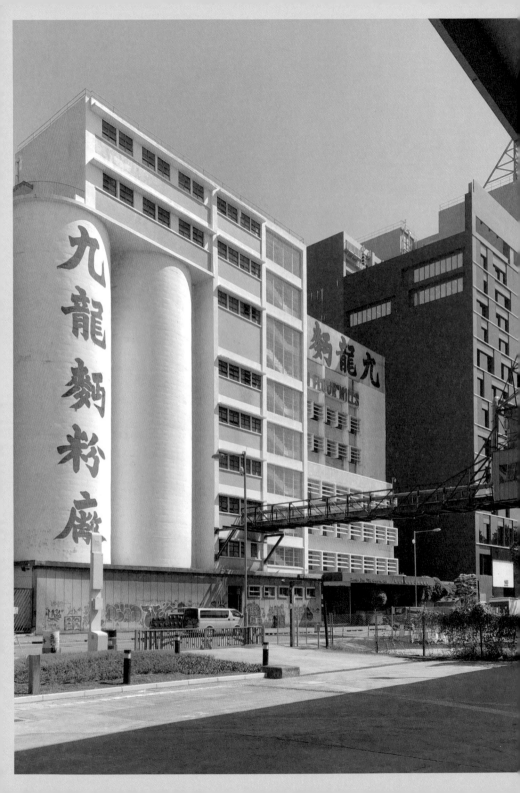

4.2

九龍麵粉廠
以生產線為本的造型

周李建築工程師事務所
落成年分：1966

在觀塘繞道途經觀塘一帶時，雄渾有力的「九龍麵粉廠」五隻毛筆大字，一定會出現在視線之內。今天，九龍麵粉廠已成為香港極少見的海邊廠房。方正的工廠建築體量，加上圓筒形的小麥倉，充分表現出廠房作為麵粉廠的訊息。工業建築普遍都以功能風格。實際和科學化的形狀和佈局，最能表現現代建築「形隨機能」的美學框架。

九龍麵粉廠的地段在1956年至1967年間展開的填海工程所得。這個填海計劃，除了提供土地擴建啟德機場之外，還發展了觀塘工業區，亦就是今天九龍麵粉廠的位置。九龍麵粉廠的地址是海濱路161號，這個街名正好說明了廠房新建成時的臨海情況，時至今日依然可以從橫跨行車道的輸送帶，推測到廠房運作跟港灣的緊密關係。輸送帶將材料從躉船輸送到倉庫，大幅減輕勞力和運輸時間。麵粉廠的另一特色，便是儲存著遠渡而來的小麥的八個大圓筒。整體建築以功能分佈，包括儲存（圓筒形麥倉）、工廠（高座）及辦公室（面向海濱道的低座）。

◄ 九龍麵粉廠除了圓筒形的體量之外，其餘各部分都以用途來劃分，
各有不同的體量和外牆設計。

工業

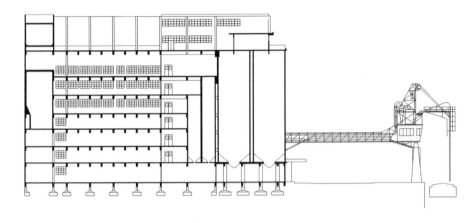

▲ 剖面透露麵粉廠的內部以至外部運作：小麥從海邊開始運到筒倉待處理，然後
 在後面的廠房製成麵粉，包裝後由貨車從海濱道運走，整個程序順暢快捷。

麵粉製作過程　決定建築外形

像輸送帶及大圓筒這些設備都是工業建築的特徵，讓人一眼便能認出廠
房的用途。這種直接的表達源於工業運作所講求的實用及效率；建築和
設備都是跟隨用途及經濟原則。「形隨機能」往往可以體現在工業建築的
設計。九龍麵粉廠的建築就是為麵粉廠的工序而度身訂造，不可能用於
印刷廠或紗廠，反之亦然，印刷廠也不能成為麵粉廠。對比其他工業建
築，例如倉庫和工業大廈，單品牌單用途廠房的建築設計，就是源自於
製造產品的流水作業過程。

在六十年代，麵粉廠會從躉船吸入小麥透過輸送帶直送到二樓，清潔之
後儲藏於八個大圓柱筒倉備用。小麥會先泵入廠房五樓經機器打磨成
粉，再「吹」上七樓過濾雜質，這些麵粉會跌落六樓復再「吹」上七樓包
裝。透過理解小麥在廠房變成麵粉的過程，就會發現廠房建築的每個組
成部分，都有特定的任務。

▲　廠房基座用上海批盪為面料。原本常用於裝飾藝術風格的物
　　料，因為其粗糙剛烈的外觀，在六十年代起亦成為工業建築的
　　常用物料。

工
業

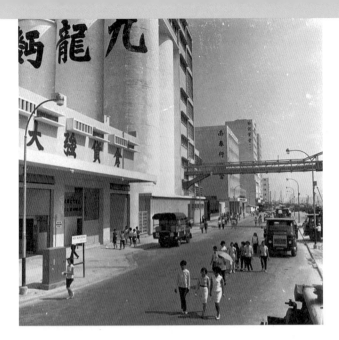

▲ 臨海熙來攘往的海濱道和機能性的工業建築是觀塘的集體回憶，
摩登的建築加上時髦的工廠妹是七十年代香港工業起飛的剪影。

由工業過程引發的建築思維，可說是現代主義建築的始源之一。工業
革命所帶來的機器科學及新物料——應用於現代主義建築上。現代主
義提倡簡化空間，著重功能性和理性，跟工業建築的需要不謀而合，更
是相輔相承。

麵粉廠與大會堂　現代主義不謀而合

九龍麵粉廠的建築設計，由周李建築工程師事務所負責。創辦人周耀年
與李禮之是戰前少有的華人建築公司，在當時由外國人主導的建築界，
算是不可多得的「本地薑」。除了搶眼的筒倉和輸送帶外，九龍麵粉廠簡
樸又理性的立面，其實帶點大會堂的影子。雖然用途不同，但兩個項目
的設計理念其實都是以理性主義為主軸。

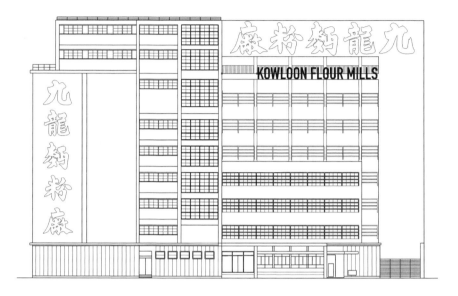

面向海濱道的正立面有很多有趣的組成部分，有高大的筒倉也有近正門較矮小的
辦公室部分，就算在紙上也看到它們的不同體量和性格。

麵粉廠的整個設計，除筒倉之外並沒有曲線。白色的外牆與玻璃的組
合，以網格形的鋪排方式，以及玻璃窗後顯眼的樓梯，都跟 1960 年竣工
的香港大會堂十分相似。樓梯的空間通透明亮，可看到樓梯的結構和上
落的工人，將內部空間外露，不懼透露其功能，這種開放通透的工業建
築，在現代主義搖籃——包浩斯建築學校——的師生作品中常常可以見
到。麵粉廠室內的人可以眺望外邊的海景，而外面的人也可以理解建築
物內的活動，產生互動。

廠房高低座和不對稱的佈局,手法上亦和大會堂相似。九龍麵粉廠的高低座有效分割整個項目的體量,在低座製造虛位突出高座的實體;而香港大會堂的高低座雖然是分開的兩個體量,但它倆的關係也是互補的,高低大小的對比所呈現的非對稱性和構圖,亦是現代主義的特徵。「形隨機能」的結果,是讓功能決定空間比例和體量,而不是先有既定的外觀,然後才分配內裡功能。九龍麵粉廠和香港大會堂雖然外觀相似,但功能迴異。這種對照正好顯出現代主義的兼容性和可塑性。這亦是現代主義建築在各地各行業都被廣泛應用的原因。

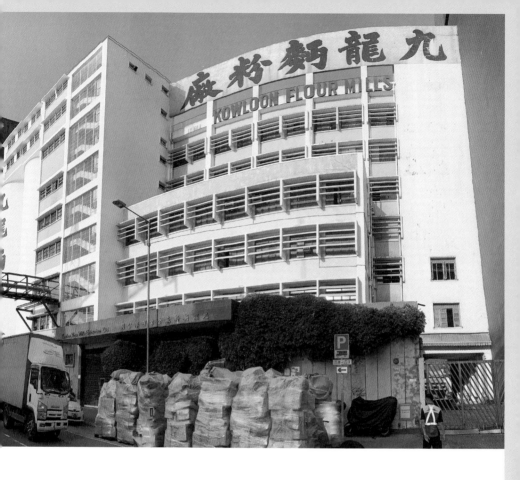

運作了近六十年的九龍麵粉廠不僅是觀塘的工業地標，也標誌著現代主義建築在香港的散播和實踐。無論在建築機能、涵構脈絡，以至整合的外觀體量，都和現代主義的設計理論連連相扣。清晰理性的思路，直接道出廠房的使命，也道出工業起飛時期的香港精神。從山寨廠到大型工廠，香港的工業發展，以及現代化的思維其實從未離開。儘管現在的香港已不再倚靠工業，換上玻璃幕牆的新裝，工業化所帶來的理性思維及潛在的高效率，仍然充滿在富幹勁又富靈活性的香港人的生活中。

工業

4.3
葵興東海工業大廈
粗獷中的「as found」美學

潘衍壽土木工程師事務所
落成年分：1975

工業大廈在香港無處不在，給人的感覺通常是冰冷、粗糙，甚至殘舊，因為其偏離繁華的商業區，加上大眾對其建築類型的既有印象，故此經常被香港人忽略。雖然工業大廈沒有光鮮亮麗的外表，但它們的存在其實亦代表了香港現代建築發展的一個重要章節。

每個城市金雕玉琢的繁華背後，都有其平凡的一面，如果說中環的玻璃幕牆大廈表達的是白領精英的一種美學，那葵興東海工業大廈粗獷而又不失理性的設計，就可說是香港現存工業大廈中最具鮮明性格的例子。共八層高的東海工業大廈佔據整整一個街段，粗獷的外牆令人聯想到古城牆的雄偉和力量。從其龐大的外形及建築材料分析，可見東海工業大廈有別於其他工業大廈，並非只講求便捷及實用性，而更進一步探索工業大廈的建築美學可能性。工業生產講求效率及成本效益，工業建築也自然重視功能多於外殼。而東海工業大廈的獨特之處，在於從它的身上可以看到建築師和業主並非單單希望興建一幢普通的工業大廈，而是建立一個超越功能性的粗獷主義地標。

➤ 厚重而粗獷的石塊牆身，加上龐大的造型，令東海大廈帶有一點有如遠古建築的神秘感。

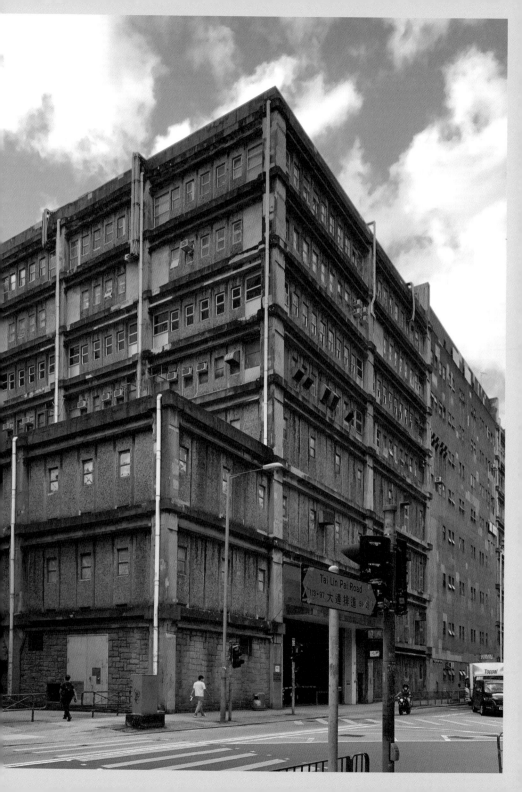

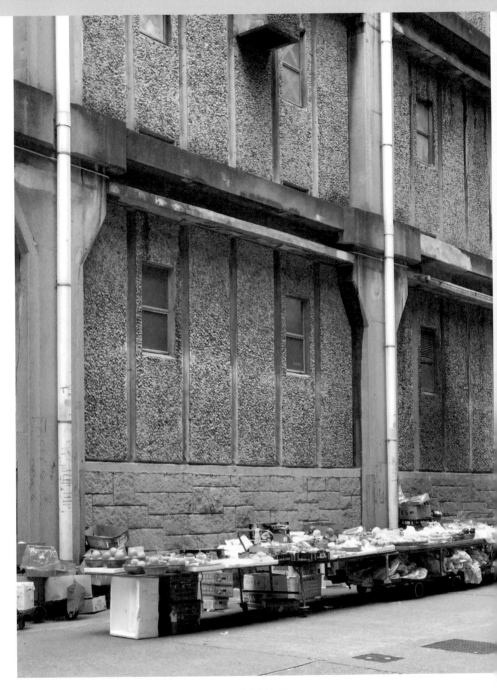

▲ 東海大廈旁邊的行人路，變成一個被混凝土包圍的街道空間。

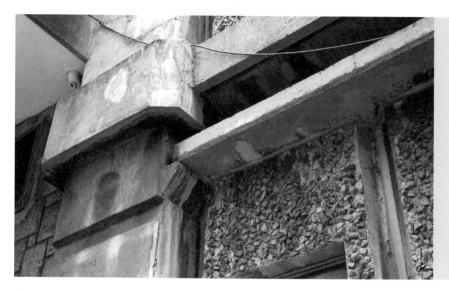

▲ 東海大廈的建築其實亦有其精緻之處，結構框架中柱子和橫樑的交
 接點，刻意造成一個托的形狀，好像將橫樑托起的模樣。

一幅外牆立面　三種表現手法

有別於一般工業大廈的油漆水泥外牆，東海工業大廈以花崗石及碎石修
飾。石材帶有強烈的原始感和重量感，可以在外牆塑造不同層次的視覺
重量，例如佛羅倫斯文藝復興宮殿Palazzo Medici Riccardi的立面，透
過比例和不同材料處理來分別底座和樓身。視覺中較重的底座會令整幢
建築顯得穩固。東海大廈的不同立面，正是分析物料的視覺重量在建築
設計上應用的最好例子。東海大廈的立面主要以本身的結構為基礎，然
後在框架之內以不同的物料填充。在結構框架中柱子和橫樑的交接點，
可以看到一些細心的細部處理。柱頭刻意造成一個托的形狀，好像將橫
樑托起的模樣。這個細部的處理，讓人一眼就看出建築物的結構原理和
構造。建築史學家Reyner Banham將這種手法形容為「as found」的美
學──將建築元素的組合和構造忠實呈現。雖然立面上全部的物料，都
是以混凝土為基礎，但其實各部分的質地均有不同。

▲　1969年邵氏片場倉庫的外牆，同樣使用了類似東海大廈的碎石混凝土板。

牆身的處理可以分成三類：第一類泥黃色的碎石混凝土，是正面材料的主調，廣泛運用在高底座。曝露在陽光下的粗糙碎石粒看似是未完成批盪，其實此效果是特意營造的——在模造水泥牆身表面鋪上碎石，增加外牆的質感之餘也符合工業大廈的粗獷形象。第二類的處理是底座花崗岩石拼湊的門框和基石，包圍著大廈最接近地面的部分，用作建築物與地面過渡的表達形式。只佔立面小部分的裝飾性石塊在視覺上發揮到奠基的作用，讓整座龐然大物沉穩下來。而第三類平滑的水泥外牆，則運用在建築物的十字形核心。這種以石及水泥為基礎的表現手法，巧妙地令這一幢單一色調的建築物擁有生動的形態，從粗糙與平滑、粗大與細小的對比，可以看到整座建築物的立面處理，都是建築師經過多方面（物料光影、觸感和視覺）考量之後的成品。在潘衍壽同一個時期的作品中，不時都可以見到大型的預製碎石混凝土板。例如1969年的邵氏片場的倉庫的外牆，就是使用了以碎石鋪面，而且帶有圓筒形開口的預製組件為外牆。

從東海大廈的平面圖和立面圖可發現外牆的秩序源於內部結構和空間系統。

內街的三層立面，第三層以上存在虛位減少建築物對狹窄內街的壓迫感，在此可見東海工業大廈在雄偉的外表下親和的一面。

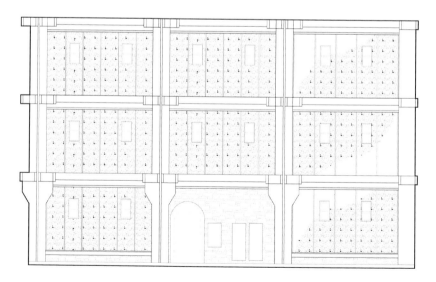

工業

▲ 灰黃色的碎石混凝土板，是特意在模造水泥牆身時在表面鋪上碎石，增加外牆的粗獷質感。

假如建築是人

除了在立面物料處理上了解到一定邏輯外，整座大廈的體量和立面設計，也跟隨著相同的設計意識。東海大廈全幢共八層，地面四層比上面四層樓底高及少窗戶，可見建築師再一次透過對比表達工業大廈具不同用途的意圖。底層樓底高日光少適宜做貨倉，頂層樓底矮但日光多適宜用作辦公室，迎合不同需要。除了材質之外，整個立面的東西面和南北面的分割手法體現理性邏輯。面向行人路的南北立面比向行車路的東西面多出虛位，有助減少走在行人路上時的壓迫感。東西面立面分成八部分，中間佔八分之二的平滑水泥面將像大石般的外牆分開兩邊，同樣地南北面也一樣被劈開，為厚重又有秩序的石牆帶來一個視覺喘息。

▲ 開售刊登的廣告特別用上地面一層的軸測圖說明東海大廈寬敞優越的卸貨區，有別於其他樓盤廣告著重於大廈的外表。

香港畫家石家豪創作的《建築系列》將香港的高樓大廈擬人化，為每幢特色建築賦予人物性格。高挑明亮的玻璃幕牆大廈可比喻為穿著輕紗長裙的美女，那石造感的東海大廈又會產生甚麼人物聯想？很可能就是在工業區工作的搬運工人或司機。這種比喻看似直接幼稚，但其包含的約定俗成想法都是源於香港人在生活上接觸各行各業各種建築而形成的。粗野或不修邊幅的他就是代表粗獷主義所提倡的直接和真實。東海工業大廈的建築之獨特在於設計師的選材和賦予其作品符合涵構脈絡的個人特色，為葵涌這個工業地區度身訂造在香港工業區粗獷主義建築風格的歷史見證，為雄性的工廠區帶來一點細緻優雅。

工業

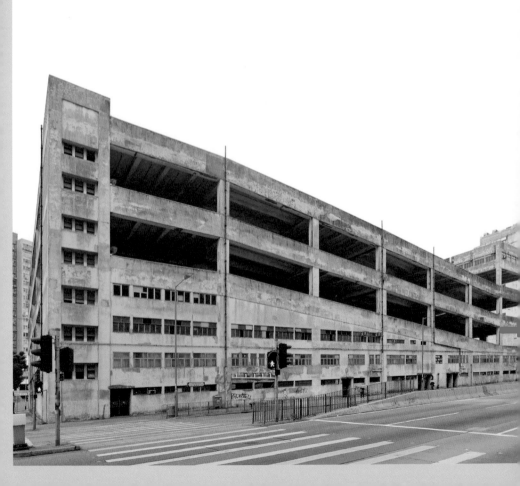

4.4

被歷史湮沒的
中巴柴灣車廠

Way & Sun Architects & Surveyors
落成年分：1977

在柴灣工業區十幾層樓高的工業大廈之中，只有五層高的中巴柴灣車廠並不算起眼。自從中巴於1998年失去專營權以後，車廠就更顯得凋零落泊。米黃色的外牆油漆漸漸剝落，只是對於喜歡舊建築的人來說，這些歲月痕跡其實更添韻味。其實從1998年開始，中巴集團就一直希望將車廠重建成地產項目，不過，由於土地用途的改變，需要經當局審批和補地價，發展計劃又需要城規會批准，故整個計劃拖延至今，到2020年才開始清拆工程。

除了巴士愛好者之外，或者並非很多人知道中巴柴灣車廠的存在。那曾經是中巴引以自豪的建築。車廠於1977年建成時，是中巴佔地最廣闊的車廠。整個建築耗資1200萬港元，由Way & Sun Architects & Surveyors 設計。當年的《華僑日報》以「最現代化」來形容車廠，因為車廠設有自動洗車及維修中心等機械化設備，可以增加中巴維修和保養巴士的效率。

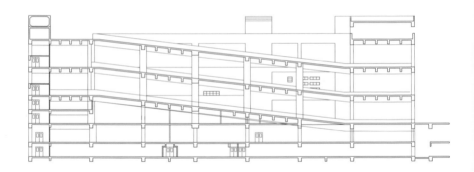

▲ 中巴柴灣車廠的南面立面，下半部分為較實心的牆身和窗戶，而上半部就是全開放的
停車空間。這個設計和斜道之下的樓底空間應用有關。這些空間主要劃作維修保養之
用，因此特意設有窗戶。

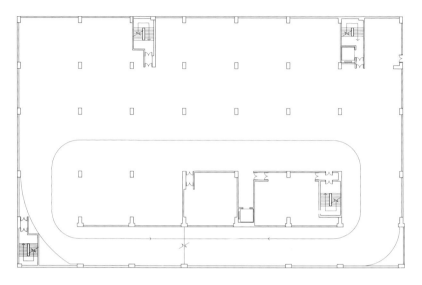

▲ 從二樓的平面圖可以看到，保養波箱的工作室改為設於斜道側面，而非斜道之下。
這個做法將斜道和結構框架的線條顯露，令南面立面的設計產生了變化。

配合車身長度　建設不同功能空間

中巴柴灣車廠的外表平實，但其實內部設計頗為複雜，以迎合幾個截然不同的功能在同一座建築物之中。首先，它是一座多層的停車場，可以停泊多達450輛巴士，因此，從建築物的南立面上可以看到連接各層的斜道。由於斜坡角度需要配合巴士的性能和建築物條例，因此建築體量的長度就直接因為這個坡度而定下來。此外，由於建築設計時也需要顧及巴士轉彎的半徑（turning radius），因此，各功能的分佈和巴士泊位都需要精心計算，才可以將空間妥善運用。而所有維修保養的工作，都集中在這些斜道之下進行，善用空間之餘，亦形成一個整齊有序的平面佈局。這些維修保養的工作間似乎亦依據使用頻率來分佈，例如經常要進行的潤滑和抹油地點就設於地下，較少用到的波箱維修站就設於二樓。

以實用為美學

由於人員需要日夜值班的關係，在地下夾層更加建有飯堂、宿舍及浴室等設施；而辦公室就位於日光最充足的頂層。除了維修保養的工作間和辦公室外，其餘空間均是全開放式的設計，因此建築物的南立面就形成一幅半虛半實的構圖：整個立面均以斜道為界，下半部分為較實心的牆身和窗戶，而上半部就是全開放式的停車場，頂樓辦公室則以外牆和窗戶包覆，好像一個由輕盈的柱樑框架支撐著的立方體。不同功能在結構框架中的分佈，直接就成為了外牆設計。簡單直白的設計方法，正是現代主義所追求的美學表現之一。

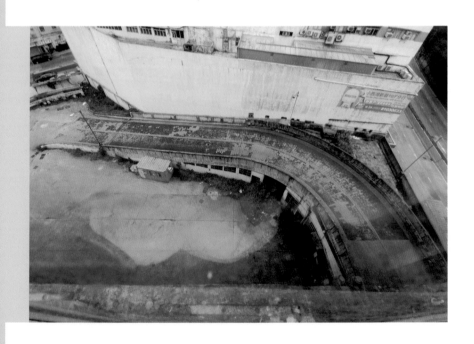

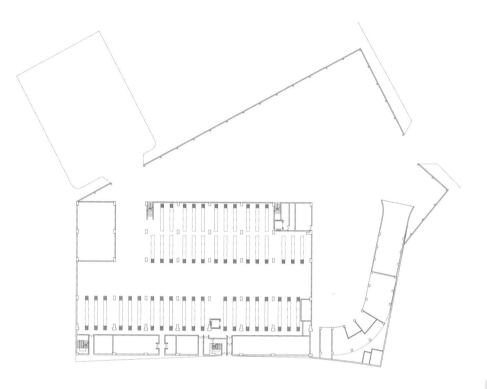

▲ 巴士可以經東面（平面圖的右側）的斜道直接從地下駛上一樓。斜道底下
是工作室和儲物室，盡用每一寸空間。而車廠的地下則佈滿長條型的凹
槽，工程人員潤滑巴士機件時流出的機油，便可以從這些凹槽排走。

工業類型的現代主義建築，通常並不是最被人留意到的例子（甚至被人
忽視）。工業建築有開闊的平面空間、充足的採光，以及多變可塑的框架
結構系統等特質。現代主義建築的先賢，正正是被這種工業建築背後的
實用主義和通透空間所吸引，而開始思考何謂「現代」的空間。當然，若
果單單以建築本身的精緻程度來衡量其價值的話，中巴柴灣車廠或許未
必值得保育，但我們亦非一定要以保育為最終目的，才去開始閱讀和欣
賞建築。現代主義建築本身未必有冠冕堂皇的外表，但每一個建築設計
都有其獨特的背景和故事。透過建築，我們可以了解到企業和社會的發
展，甚至發掘得到更多的歷史細節和脈絡。

工
業

4.5

義達工業大廈
見證工業南移

康益公司 / 趙壁
落成年分：1972

隨著戰後工業興起，從內地來港的商家把握香港的轉口港地位，紛紛在港開設工廠，當中紡織及製衣業、塑膠及玩具業、鐘錶業和電子業這些輕工業發展最迅速，被譽為香港的四大工業。九龍紅磡由於水路便利，被規劃成利船塢（黃埔船塢）及重工業（青洲水泥廠）等用途，當中的工業歷史痕跡到現在還隱約可見。位於紅磡馬頭圍道的義達工業大廈，正正承載著香港工業的輝煌歷史，亦帶出一段戰後從上海南來的廠家、工匠和建築師在香港互助繼而建立網絡和事業的歲月。

業主、承建商、建築師　均來自上海

義達大廈的發展商是塑膠大王開達集團的創辦人兼工業家丁熊照先生。丁熊照戰前在上海經營製造電池、燈膽及電筒的業務，在1949將基地南移，於香港創立開達集團，經營塑膠及玩具生產。各地紛湧而來的商家、廠家，加上新增的勞動力令香港的工業在六七十年代百花齊放，

➤ 從這個角度可以輕易看到，建築的下半部緊貼著馬路的彎曲線條，而上半部則是一個筆直的體量。

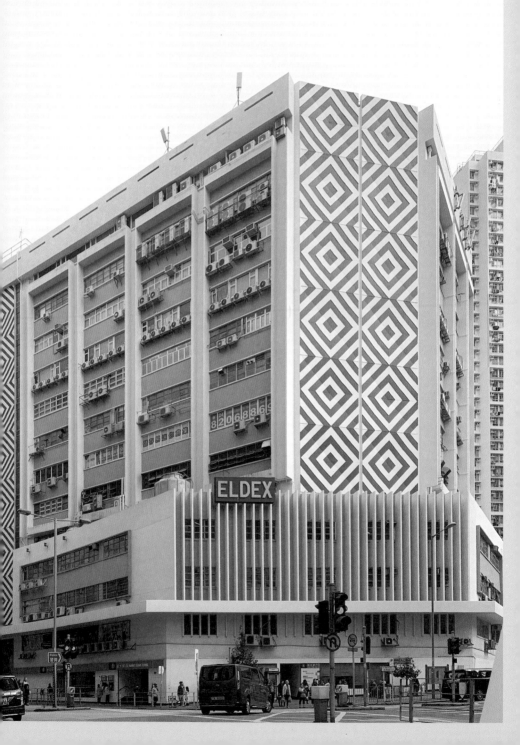

繼而增加對工業大廈的需求。香港的工業從小型或家庭式山寨廠發展成大型合規格的廠房，逐漸提高香港品牌的質量和認受性。身為工業家的丁熊照，也憑他的經驗及眼光，發展工業大廈滿足業內對廠房的需求。十二層高的義達大廈綜合商舖、廠房空間、辦公室、中央卸貨區、貨運升降機及停車場，加上交通便利鄰近紅磡海底隧道及啟德機場，除了是當時最完善的工廈，亦曾是香港工業總會會址。義達工業大廈除了擔當領頭及凝聚業內同行的角色之外，它的興建過程也涉及到戰後跟丁先生一樣從上海來港的專業人士關係網。

義達工業大廈的建造商鶴記，和負責建築設計的公司都是源自上海。建築設計師趙壁本身為徐敬直創立的上海興業的建築師，之後成立康益公司承接義達工業大廈的設計；而鶴記則由盧松華在1928年在上海創立，在戰前上海已經打響了名堂，承建上海匯豐銀行；來港發展之後亦承建了由巴丹馬拿（Palmer and Turner）和陸謙受設計的中國銀行大廈，足見鶴記無論在上海或香港，都有相當地位。業主丁熊照、承建商盧杜華及設計師趙壁在義達大廈項目的合作，反映出當時上海人的群體在香港的影響力，以及他們之間的密切關係。他們不但為香港帶來人材和資金，也建立香港成為國際城市所需的經濟及技術基礎。萬丈高樓從地起，今日香港貴為世界金融中心的背後，是五十至七十年代工業興起的延續。1972年建成的義達大廈，特別在於它在工業實際的要求上，添加外在的建築表達元素，可見當時香港的工業發展，已不只滿足於實用性，也開始花資源建立品牌形象。

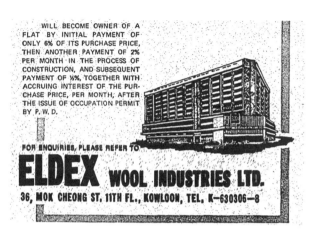

WILL BECOME OWNER OF A
FLAT BY INITIAL PAYMENT OF
ONLY 6% OF ITS PURCHASE PRICE,
THEN ANOTHER PAYMENT OF 2%
PER MONTH IN THE PROCESS OF
CONSTRUCTION, AND SUBSEQUENT
PAYMENT OF ½% TOGETHER WITH
ACCRUING INTEREST OF THE PUR-
CHASE PRICE, PER MONTH; AFTER
THE ISSUE OF OCCUPATION PERMIT
BY P. W. D.

FOR ENQUIRIES, PLEASE REFER TO

ELDEX WOOL INDUSTRIES LTD.

36, MOK CHEONG ST, 11TH FL., KOWLOON, TEL. K-630306—8

▲　開售刊登的廣告用上扇形底座的一角作為賣點。

彈性工商用途　抗衡半世紀經濟變遷

樓高12層的義達工業大廈，位於紅磡區交通樞紐馬頭圍道與佛光街的交
界。三面環街的建築物佔據了整個街角，總長約95米的正立面形成一
幅屏風式地標。現代主義主導的設計加上搶眼的藝術裝飾細節，一剛一
柔，巧妙地為粗獷的工業大廈加上商業性的功能及格調。從義達大廈新
建成時的招租廣告可見底層可作商業用途，因此除了功能外，其外觀設
計也有吸引途人注目的考量。建築體量善用了馬頭圍道微彎的輪廓，將
其拉伸成流線的底座，繼而在大環道的交界，利用斜角將西側立面的流
線過渡為南面的直線，此舉有效令斜角成為焦點，加入立體直條點綴，
亦有助區分建築物形態主導的商業部分（底座）和比較方正的高座。立體
直條部分正好在交界成45度角，雖然只有一個小小的「ELDEX」字樣，
但其廣告板令義達大廈擁有如戲院般的矚目外形。

工業

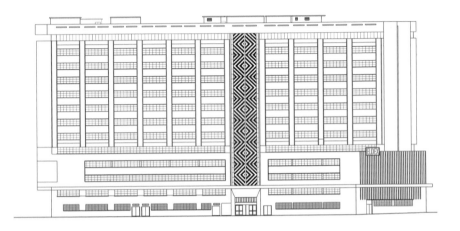

▲ 沿馬頭圍道的正立面寬闊龐大，垂直的幾何圖案有助打破單調。

除了剛勁的立體直條外，還有另外兩組垂直的幾何圖案，凸顯大廈的正門及轉角的焦點位置。高座的深啡間白底幾何圖案，是底座流線型部分之外，另一個花巧的外部裝飾，表現出把商業概念滲入工業建築的用意。富有時代感的強烈圖案，彷彿回應義達身為紡織公司的本業。義達大廈的名稱源自義達紡織公司，在建成後的剪報也見紡織相關的公司進駐及舉辦活動，直至現時還找到紡織及服裝公司，還有跟塑膠有關的蹤影。六七十年代流行的菱形放射性布藝圖案，不多不少地運用在建築立面的關鍵部分，而建築物其餘部分都跟隨實用理性原則，將焦點集中在正門及轉角位置上。

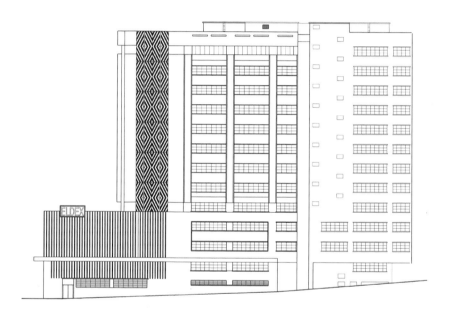

▲　大環道斜坡上的側立面，顯出裝潢的正面和簡單不修飾的背面，垂直幾何圖案從
　　扇形底座往上伸延，點綴義達大廈最重要的公眾面。

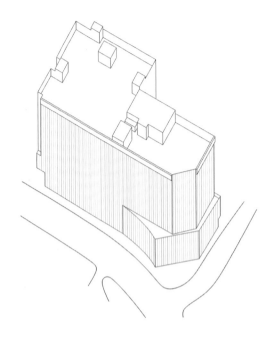

▲ 在軸測圖可見扇形底座處於微坡的大環道和繁忙的馬頭
圍道交界上；由於大環道較幽靜和只通往屋邨的關係，
扇形設計相比另一邊佛光街天橋的直角顯得溫和一點。

隨著香港城市化及人口增加，工業大廈也順應趨勢結合商業和工業功用
來增加競爭力。兩者的共融，產生世界少見的混合式多用途工業建築。
這種就地取材和靈活性，除了正是香港社會的特質外，也同時注入了香
港建築的發展上。雖然工業在香港已經式微，但義達大廈在五十年的歲
月中仍然屹立不倒；底座的商舖仍然暢旺，高座的工作間有的變成琴
行，有的變成迷你倉。義達大廈的建築設計上所預留的彈性正好迎合了
經濟模式的改變。在紅磡這個見證了工業興衰的地區，它的工業時期歷
史也逐漸離開大眾的視線和回憶。昔日由上海來港的知識分子、技術專
家和工業家共建的王國，早已轉型或者消失。只有仍然屹立的義達大
廈，留低了七十年代香港工業的一段歷史。

▲ 窗戶組成一個個的框架，形成一個具有節奏感的外牆設計。

工業

5.1

金鐘聖若瑟堂
拒絕傳統規矩

伍秉堅建築工程師事務所
落成年分：1968

金鐘花園道和紅棉路熙來攘往的人流、車流之中，隱藏著一座十分精緻的現代建築。藍白兩色的外牆主調，刻劃出建築物蜿曲的屋頂線條。如果沒有屋頂上的十字架，行人未必會察覺到這是一座教堂。原址本來是建於1871年的聖若瑟堂，是香港最早的天主教堂之一。1966年，香港教區決定將其拆卸重建，成為今日所見的模樣。當時，花園道和紅棉路亦正準備興建高架路，使聖若瑟堂搖身一變成為一個從地面凹陷的特殊建築。花園道、紅棉路每日車來車往，但毗鄰的聖若瑟堂卻好像毫無影響，依然保持恬靜的氛圍，成為港島區少有的空間。

聖若瑟堂由伍秉堅負責設計。他出身於建築世家，父親伍華是著名建築商「生泰建築」的創辦人。伍華熱心公益，曾任保良局和東華三院總理；伍秉堅亦同樣熱心香港事務，曾任市政局議員和太平紳士。伍秉堅早年留學美國伊利諾大學結構工程學系，雖然本科訓練並非建築學，但聖若瑟堂的建築造型上有很強的表現性。藍和白的色調，據報象徵世人純潔的心靈和

> ➤ 聖若瑟堂的設計並非照搬傳統的教堂建築格式，而是將傳統教堂的各部分，以現代主義的方式演繹。例如傳統教堂上對稱的尖頂，就被設計成線條抽象而簡約的塔樓。

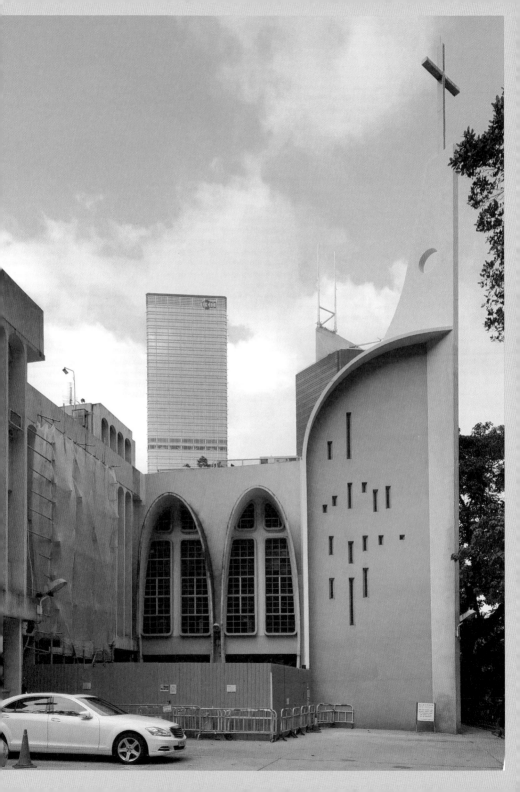

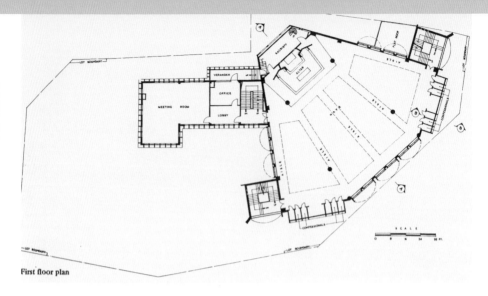

First floor plan

▲ 扇型平面設計除了遷就不規則的地盤形狀之外，亦可以在不設祭壇高台的前提下，避免教堂內座位的視線受阻，更可以拉近神職人員與信徒的距離，表現了天主教教廷自 1960 年代開始的開明態度。

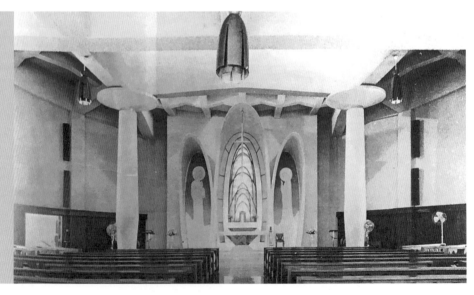

▲ 祭壇以類似外牆的橢圓拱形為背景設計。頂部凸出的跨度甚至比外牆的窗簷更多，懸浮吊臂的距離長達十呎。橢圓形邊框的中間，鑲嵌著半透明的彩色玫瑰窗，兩旁有一對由 Francisco Borboa 設計的浮雕。

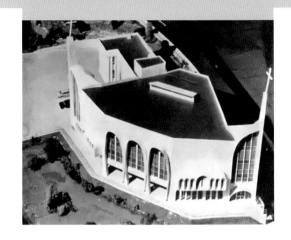

➤ 聖若瑟教堂的建築模型，可以見到今日難以復見、面向花園道的完整正面外牆。

對上主的愛。整個建築大致上分為兩部分：平面呈扇型的教堂主樓和旁邊長方形的辦公室副樓，包含辦公室、會議室，以及神父的宿舍。

降低祭壇　拉近與信眾距離

主樓平面的扇型設計可能是遷就不規則的地盤形狀，既可以避免將祭壇設於高台之上，又能夠避免中殿座位的視線受阻。1960年代，香港出現了不少以現代主義設計的天主教教堂。它們其中一個共通點，就是刻意避免使用傳統教堂長長的中殿佈局。這主要是因為在1962至65年間，天主教廷舉行的梵蒂岡第二屆大公會議（簡稱「梵二會議」）決定所致。教廷認為神職人員要拉近與信徒之間的距離，因此希望教堂避免使用高高在上的祭壇設計，而祭壇亦要和信徒座位拉近距離。

聖若瑟堂主樓有幾個橫跨數層樓高度的橢圓拱形大窗。每扇窗都有一個立體的邊框，頂部向外延伸作為窗簷，窗戶的中間以十字架分隔。神父主持講道和禮拜的祭壇背後，亦有類似外牆的橢圓拱形設計，中間鑲嵌著半透明的彩色玫瑰窗，兩旁有一對由 Francisco Borboa 設計的啡白色水泥浮雕，以聖若瑟和聖母瑪利亞為主題，而面向花園道的外牆亦有一幅類似的作品。

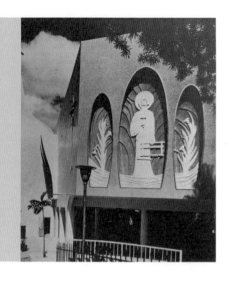

◀ 面向花園道的外牆亦有一幅類似的作品。
Francisco Borboa 本身是耶穌會修士，曾
經在香港和台中等地傳道，在台灣的不少
教堂亦可以看到他的壁畫和浮雕。

▶ 塔樓的內部可以看到曲面底下的空間，形
成柔和的光影效果。

美國籍的 Borboa 生於 1923 年，大學時期修讀建築和工程，同時亦是耶
穌會修士；1957 年晉升為神父之後被派駐台中。他的首個大型壁畫作品
位於台中天主教善牧堂，其他作品遍及嘉義的聖奧德教堂、新店耕莘醫
院大廳、彰化田中耶穌聖心堂等。Borboa 慣以中文名「鮑步雲」為落款，
在作品上留下簽名。後來他在台灣邂逅妻子梁登，之後去信羅馬教廷提
出辭去神職人員的身份，結果卻是被梵蒂岡下令離開台灣搬到香港，於
是 Borboa 就在香港繼續創作壁畫和浮雕。

幽暗燈光　強調自然光之美

教堂主樓的空間感非常充足，高挑的樓底下設有高座容納更多信眾；巨
大的屋頂由四條立柱支撐，頂部各有一個扁平的圓形柱頭裝飾。整個立
柱的曲線線條優美，以白色紙皮石包裹，微微反射從橢圓形窗戶透入室
內的陽光。教堂的燈光設計並非一味將室內所有角落照亮，反而浪漫地
留下不少陰影，偏暗的氛圍就好像柯比意的廊香教堂一樣，突出了窗戶
滲入的自然光，反而更令人意會到光的存在。谷崎潤一郎在 1933 年的著

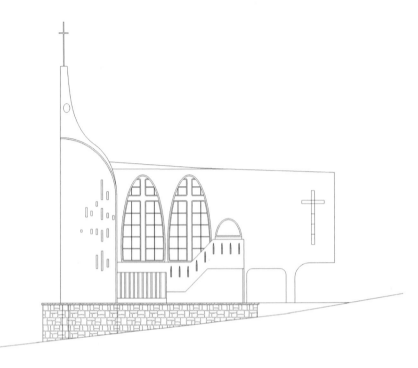

▲ 聖若瑟堂的北面立面，可以看到曲線貫穿整座高塔，
加強了整體性之餘，亦形成一道優雅的線條。

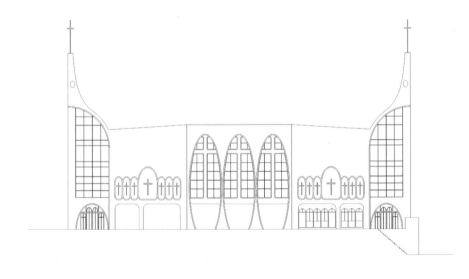

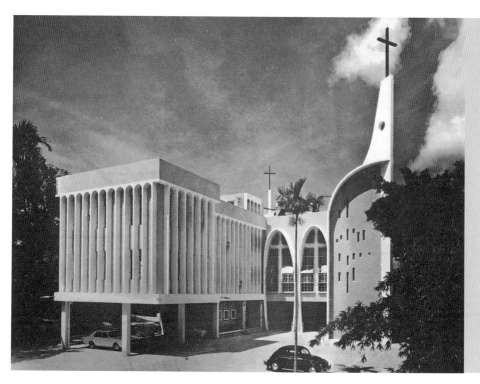

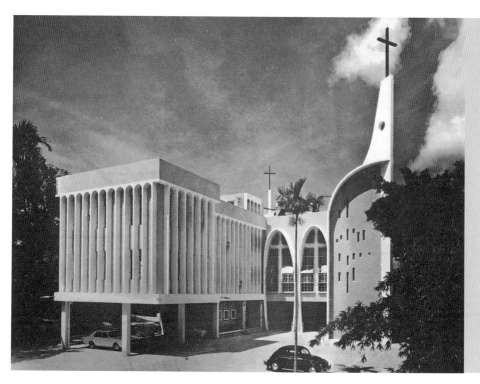

▲ 聖若瑟堂以拱形的幾何曲線為主，摩登而且生動。

作《陰翳禮讚》中，亦有論及這種幽暗的空間，就是日本以至東方建築空間的獨有美學。柔和的光線運用在教堂建築之中，使之成為更適合靈性和自省的空間。

教堂的高塔亦有類似的線條，但比例拉高，將頂部的十字架提升。內部藏有樓梯，連接二樓的教堂和三樓的高座。修長的窗戶排列成抽象的構圖從教堂四周的樹木中突圍而出，豐富的立體表現成為從花園道天橋上清晰可見的一個雕塑作品。副樓的垂直間紋，細看之下其實是一排拉高了的圓拱，貫徹了整個建築的幾何形態。

伍聿堅設計聖若瑟堂時40歲未到，整座建築亦同樣帶有年輕氣息，造型摩登而且生動，擺脫教堂老套古板的形象，深受年輕信眾歡迎，但據說當年亦惹來一些批評的聲音。至今看起來，仍然可見其造型過人之處，並沒有任何過時感。連同附近的一些以新古典主義設計的古蹟，如聖若瑟書院、梅夫人婦女會等一同欣賞，更加有一種清新視覺，見證著香港建築歷史的各個階段。

➤ 教堂高塔的線條優雅而且簡約，
 配襯藍天白雲，作為建築雜誌的
 封面適合不過。

5.2

循道衛理聯合教會北角堂
山丘上的靈聖之地

司徒惠建築工程師事務所
落成年分：1966

於健康東街的山崗上，一處遠離大街稍為偏僻的位置，坐落著恍如太空船一樣，充滿未來感的北角循道衛理聯合堂。依山而建的教堂及校舍離繁忙的英皇道只有一街之隔，由英皇道下車轉角向山走，可以感受到寧靜的小社區氣息。宗教建築一向崇尚高度，藉此更接近上帝，而循道衛理聯合堂的基地亦擁有比一般建築物高的基準（datum）。地理條件令我們望向循道衛理聯合堂時，總是抬起頭的仰觀，加上要攀上山崗才可以到達，整個體驗自然地塑造了一種神聖的觀感。

三組空間　三種用途

教堂的內部空間主要由前廊、中廊側廊及祭壇組成。前廊是世俗和神聖空間的緩衝區，信眾緩緩進入教堂，隨著主軸線的中廊再步向神聖的祭壇；而中廊兩邊的側廊，則是容納信眾的功能性空間。在聯合堂現代化設計下，教堂內部也顯得精煉、空間功能鮮明。從西面的前廊到東面的

◀　帶有鮮明結構表現的北角循道衛理聯合堂，屹立在健康東街的山崗上。

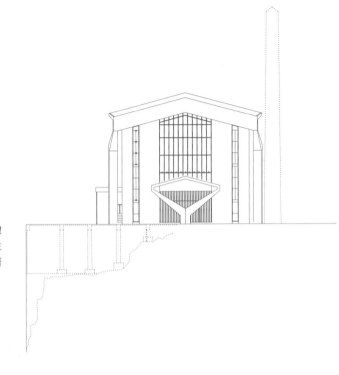

▶ 教堂正立面是神聖軸線
的開始，由一個形似主
結構柱群的門廊連繫著
側面的建築語言。

祭壇，主軸線形成一個主宰功能以及結構的基礎。西面的前廊位於山坡
較矮的一邊，不僅配合傳統教堂建築的東西朝向，也方便在低點設置大
門，連接從健康街攀上的石級。正門後的前廊空間光線充足，景觀開
揚。在原本的開放式設計中，本來只有樹枝形的混凝土柱支撐著斜屋
頂，之後因氣候考慮而加上玻璃。前廊的作用是提供一個整頓心情的地
方，也是過渡神聖與世俗的空間。

樹枝般的外露屋頂結構

進入正殿後空間並沒有即時擴張，頂上的夾層可容納聖詩班和更多座
位。夾層約佔正殿長度的四分一，在餘下四分三可看到正殿內部沒有結
構性支柱。從中軸線往上望，便會發現天花頂的屋背，向左右延伸到內

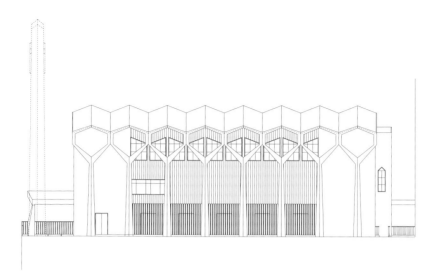

牆邊沿之後便消失。屋外十六條混凝土橫樑相連成八個結構框架，像樹枝一樣支撐著整個屋頂跨度及室內無柱空間。柱體經過精心設計，有別於現代主義常用的正方柱體和古典主義的花巧，而是可以更有效傳遞重量的幾何形式。幾何化的柱體，可說是理性和詩意的平衡點。結實的樹幹把教會緊緊扎根在小山崗上，既切合教會的角色，也創造建築物的意義。

外露的結構看似離經叛道，但其實在教堂建築歷史上，並不是新鮮事，例如哥德式教堂的飛扶壁、高第的聖家大教堂柱群等，都以結構系統為建築表現的一部分。循道衛理聯合堂的柱群，同時表現了建築的力學和美學。雄偉的柱體令人直接聯想到力量的表達，包涵非物質的神聖力量與建築材料的物質力量。屋頂的重量全轉移到十六條沉穩的混凝土柱，柱身的設計亦集功能與美感於一身。

宗教

原始質感與建築美學對撞

聯合堂的尖形屋頂，將重量平均分散到兩邊的支柱，而柱頂的六角形設計，除了鞏固屋頂與柱身的接駁，也帶點哥德飛扶壁的意味。外露的雕塑性骨架表現出力學之美，顯出建築師故意選擇結構作為主要建築語言，而省卻了多餘的粉飾，以實用性及真實性來吸引目光。司徒惠身懷機械工程、土木工程及建築設計多個專長，在循道衛理聯合堂以及其他作品中，不難發現他偏向採用粗獷的材質來表達力學的原始味道。除了單純工程力學及結構的表現，司徒惠也巧妙地加入雕塑性元素，令作品成為兩者的結晶。人們常說建築是科學與藝術的混合體，這句話可以說是在司徒惠先生身上得到印證。

聯合堂的不同建築部分，均採用了不同的物料和質地。白滑的批盪飾面套用於結構框架，而不承重的牆身則採用了粗糙的灰色上海批盪。物質特性的反差，有助於平衡柱身的笨重及牆身的輕。這些顏色和材質的運用，對於建築語言的表達，其實亦起了關鍵的作用。

現代主義建築簡單直接的設計，令人容易忽略建築師及工程師的精心考量。從地理位置到外露的結構，聯合堂的建築充分體現香港建築師在有限空間創造作品的設計功力。戰後的香港建築得以蓬勃發展，可歸功於一群學貫中西，而又富有適應力的建築師。從循道衛理聯合堂，可以看到司徒惠如何克服山勢，建造一幢富時代感又不乏莊嚴的現代建築，見證香港不論在宗教自由、工程質量和藝術品味都有膽識和勇於挑戰規範的時代。

➤ 　上　支撐屋頂的結構放在室外，樹枝形的混凝土柱就直截了當成為了立面的一部分。

　　下　外露的結構塗上白色的油漆，與粗糙的混凝土批盪外牆形成對比，亦凸顯建築的結構外殼和主體空間兩個部分的分別。

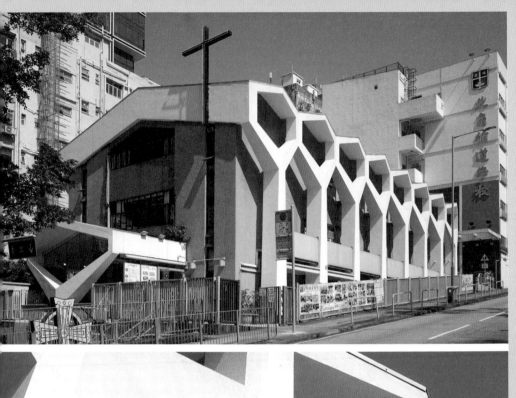

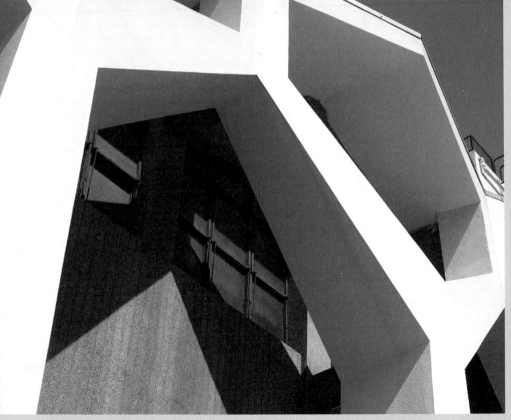

5.3

聖依納爵小堂
迎合日照和氣候設計

PAPRO/ 陸謙受
落成年分：1959

位於九龍窩打老道旁的一個小山丘之上，有一座特別精緻的小建築。在華仁書院早期的規劃中，已經有這座教堂的身影。於1949年建築師 A. H. Basto 曾經提交過一份華仁書院的圖則，當中已經對教堂的佈局、規模和外形有頗為詳盡的設計。但是，整個華仁書院的規劃在1950年代早期有一次大規模的修改，主大樓的座向被90度角扭轉，而教堂的設計亦改由香港大學建築學院院長 Gordon Brown 作出修訂。於1956年 Hong Kong and Far East Builder 的報道，已經見到教堂的設計雛形。可是，1957年香港大學宣布不再容許教員於校外私人執業。相信由於這個原因，教堂的設計交由建築師陸謙受，以及他的事務所 PAPRO（Progressive Architecture, Planning & Research Organisation）接手完成，並於1959年落成啓用，命名為聖依納爵小堂，於11月16日由白英奇主教主持新堂奉獻禮正式開幕。

近年的建築歷史研究中，漸漸將陸謙受視為一個舉足輕重的人物。本來，陸謙受長期被學者和建築學界忽視，甚至可以說是被歷史遺忘。學

➤ 小山崗上的樹影之間，隱約見到小教堂外牆的通花混凝土磚和十字架圖案。

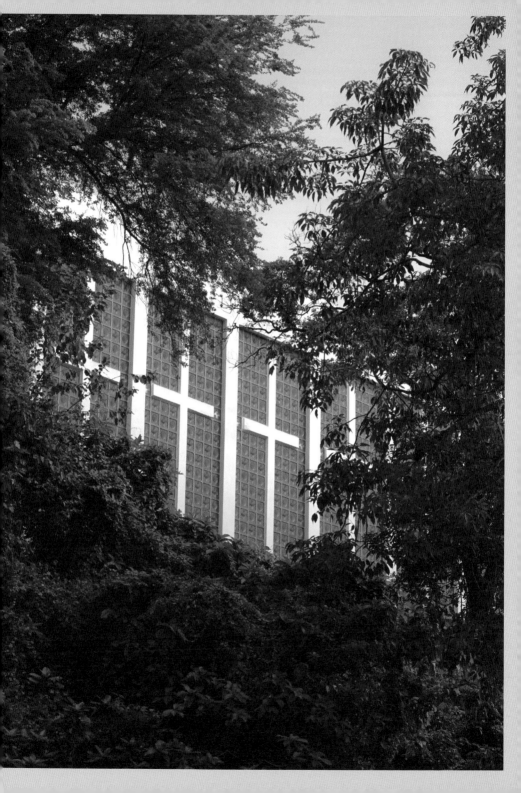

▲ 從室內可以看到室外通花磚的圖案，形成一道
獨特的「外殼」，包裹著整個教堂空間。

者 Edward Denison 和 Guang Yu Ren 在他們研究陸謙受的專書中，將他
形容為「China's Missing Modern」。陸謙受出生於香港，1930年留學
英國倫敦建築聯盟學校（Architectural Association），回國後擔任上海中
國銀行建築科科長，不少民國時期的中國銀行建築，包括上海外灘的中
國銀行大廈，均是出自陸謙受的手筆，1935更被任命為中國建築師學會
副會長。他擅長在西式的裝飾藝術建築風格之中，加入四角攢頂和斗拱
等中式建築元素，甚合當時上海商界的口味，因此名聲漸噪，成為上海
備受注目的建築師之一。

採用通花的「熱帶現代主義」

現代主義建築雖然沿自歐美，但戰後的建築師對於將歐美的現代建築照
辦煮碗搬到其他地區的做法，大都有保留，而且亦希望現代建築可以更
加的在地化。一些英國建築師，例如比較有名的 Jane Drew 和 Maxwell

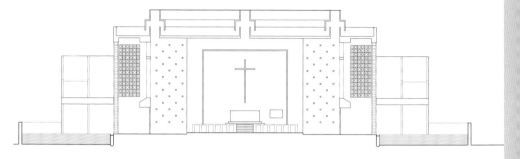

▲ 從剖面圖可以看到，通花磚外牆和教堂室內之間，有一個半室外的空間。從室外
進入室內的氣流，經過此空間時會被冷卻，使室內更涼快。天花的氣窗亦可以排
走熱空氣，形成對流加強通風。

Fry，在非洲的英國殖民地設計公共建築時，開始思考現代主義建築在
熱帶地方的適應性問題。現代主義建築對源於歐美地區常用的建築用料
和外牆設計，都比較著重採光和保暖，而非通風和降溫。1953 年在倫
敦大學學院舉行的 Conference on Tropical Architecture，正式開啓了
所謂「熱帶現代主義」的討論。及後，倫敦 Architectural Association
學校成立 Department of Tropical Studies，以短期課程的形式，教授
和研究如何在熱帶地區實行現代主義建築，不少學生都是來自熱帶地方
如亞洲或非洲。某程度上，他們亦視這些「熱帶現代主義」為一種能夠
將他們的既有建築文化，轉化成一種可以和現代主義的普遍性兼容的風
格。其中一個「熱帶現代主義」的特色，就是在鋼筋混凝土的結構柱樑
框架之中，大量使用通花元素，使空氣自由流通，達到調節氣溫的目
標。大家不難聯想到，香港舊式公共建築其實亦受到這些元素影響，於
是五十年代東南亞及南亞的現代主義建築，都熱熱鬧鬧的呈現出類近的
形態和外表。

▲　1956年Gordon Brown的設計初稿，可以見到以通花磚和十字架
　　包覆的長方形體量已經成形。

保留教堂垂直感的特質

雖然暫時未有證據證明，陸謙受有直接參與過這些課程和會議，但學者
王浩娛發現，在陸謙受的遺物中，的確有一些對於日照和氣候研究的筆
記。在聖依納爵小堂的設計中，我們可以同時看到這兩方面的建築潮
流，陸謙受似乎頗為刻意地回應了這些討論。聖依納爵小堂是一座簡單
的單層建築，由一個大約兩米闊的外廊空間，分成內外兩層外牆。外層
的混凝土結構框架之間，以十字形和圓形的水泥通花磚填充，既可以通
風，又可以透入陽光；每個框架之中亦藏有一個線條修長的十字架圖
案，分間十分工整。框架和通花磚的構造（tectonics）刻意分開，讓人可
以清楚分辨兩個建築部分，層次分明，條理清晰。正面的三間直接留空
成為正門，微微的向外凸出低調地去示意正門入口所在。門前地下鑲嵌
上一幅常見於中世紀天主教堂的迷陣（labyrinth）。

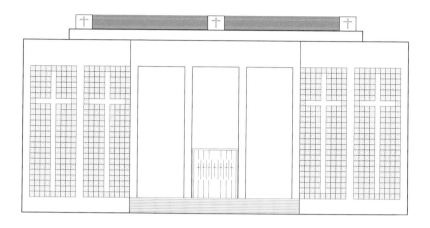

▲ 聖依納爵小堂的正面立面，中間三個部分貫徹工整的框架分間。

▼ 聖依納爵小堂的側面立面，整個建築框架以水泥通花磚填充，並形成一個個十字架圖案。

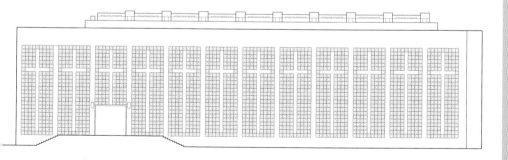

宗教

框架的比例顯現強烈的垂直感，除了可以平衡長方形體量的笨重，這種垂直性亦是自中世紀歌德式教堂以來，一直存在於教堂建築的空間特質。可以算是將古老教堂的建築，去蕪存菁之後的精粹神韻，以簡潔的摩登線條演繹出來。教堂的天花設有27個氣窗。熱氣向上排出後，新鮮空氣會從外圍的通花磚流入。內層的牆身是大幅的玻璃，最大程度的利用了從通花磚透入的光線，亦加添了一種帥氣摩登的印象。1984年，大門的拉丁文橫批 *Ad Majorem Dei Gloriam*（愈顯主榮），被改為中文字「聖依納爵堂」，又在柱上刻上對聯，「愈顯主榮步武宗徒芳躅，洪開聖學廣傳救世福音」，以表彰耶穌會的辦學宗旨。

聖依納爵小堂靜靜的屹立在小山上60年。雖然造形極度簡約，但其內涵十分豐富，蘊含著陸謙受對於建築設計中，體量造型比例的純熟掌握。其低調的外表亦十分適合天主教信仰生活所重視的樸素和自省，亦加入了戰後現代主義建築對於在地化和本土特色的關懷和思考，可說是香港現代主義建築一個不可多得的案例。

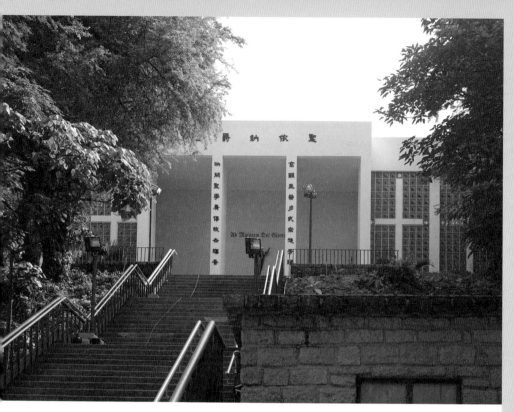

▲ 聖依納爵小堂門前的一條長樓梯穿過山腰上的樹蔭，盡頭就是山頂上被陽光照得發亮的小教堂。這個佈局由黑暗遞進至光明的空間，充滿著宗教意味。

◄ 聖依納爵小堂剛完工的模樣。

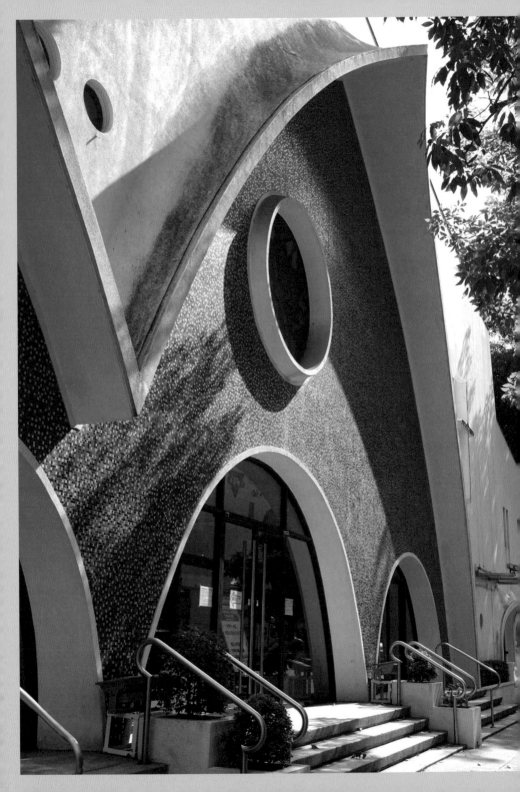

5.4

城市中的挪亞方舟
基督教信義真理堂

甘洺建築師事務所
落成年分：1963

自1841年香港開埠以來，華洋雜處的特質不只令香港成為商業上的自由港，也是各個宗教平等共存的基地。無論是天主教、佛教、道教、印度教、錫克教等各大宗教，都可以在香港和平共處。在尖沙咀心臟地帶的聖公會聖安德烈堂、九龍清真寺和海防道的福德宮，都只是一街之隔。而在不遠處的油麻地，也存在著一個體現社會共融的宗教建築群，本篇的主角基督教信義真理堂雖然不是坐落在繁華市中心，但它富有寓意的獨特外形，與其他宗教建築群帶給戰後新社區一個信仰樞紐。在人口膨脹的六十年代，新社區的規劃也顧及到香港的社區結構。鄰近的廣華醫院、九龍華仁書院及小教堂、循道衞理聯合教會安素堂等信仰和用途各異，在宗教自由的社會產生互補作用。 開埠前香港人的民間信仰，都是以請求神靈保佑為主，例如保佑漁民安全的天后、有求必應的黃大仙和掌管文昌仕途的文帝武帝。跟本土信仰不同，基督宗教只侍奉一個真神，著重無私的付出及不求回報。當西方宗教在香港落地生根的同時，也帶來新的思維及宗教建築模式。

◀ 外牆的彩色馬賽克在陽光底下閃閃發光。

構圖跳脫的船型教堂

香港早期的教會建築，例如聖安德烈堂和聖約翰座堂，都參照英國傳統教堂複製，跟隨在殖民地初期的維多利亞式建築風格或英國本土的哥德式復興風格。它們注重以建築的偉大和華麗，表達教會的權威。然而在二十世紀初興起的現代主義提倡化繁為簡，主張表現功能性和採用工業化物料，在歐洲引發的思潮也隨著在海外深造的一班建築師來到香港。戰時亦是思想意識得以瞬速流轉之時，逃難的、海外留學的都成為新興思想的載體，伴隨歷史的演變在香港落地生根。不論在教會發展史和建築思潮的流向來看，信義真理堂的設計和建成確立了香港在兩個範疇的重要角色。

信義真理堂的成立跟中國國內的動盪有密切關係。1950年，一群在內地的傳教士逃往香港；同樣地，信義真理堂的建築師甘洺亦在1949年從上海南下香港。戰後甘洺在香港的事業頗為順利，作品橫跨各類用途，不論商業大廈、酒店、片場、屋邨或宗教建築，甘洺都能賦予作品一見難忘的特色。信義真理堂外形獨特，並沒有跟隨傳統教堂的公式，但亦沒有缺少教堂建築的神聖感。外形設計取材於《聖經》的挪亞方舟。整個外形呈下重上輕的狀態，恍似一個倒轉的船架。方舟的主題亦在外牆無處不是——尖拱形的倒船架主題，以不同大小演繹在大門和窗戶等外牆開孔。異常平整的外觀也有令目光專注在形似方舟的元素上。雕塑性的體量處理，貫切了整個建築的外觀表現。整幢建築物，不論是鐘樓、主教堂及書店部都包含在一個被雕琢的大石中。有別於功能主義所提倡的「形隨功能」，信義真理堂的設計是反其道而行，在現代主義的理性和科學，注入人性化的輕快和跳脫。

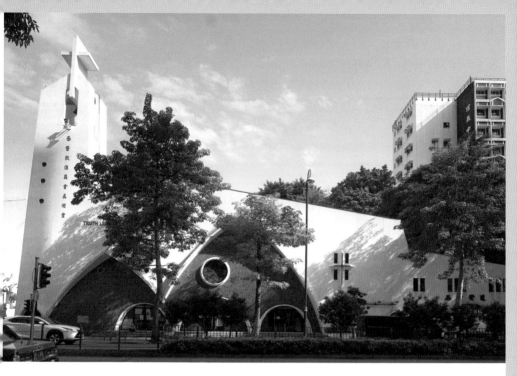

▲ 立面上的玫瑰窗、十字架等都是傳統教堂中常見的符號。但在甘洺的演繹下，
　完全擺脫既有的格式，形成一幅摩登的構圖。

反對稱與反線性的「非常設計」

從外觀上，信義真理堂沒有一條明顯的主軸線，整個建築除了在教堂的
尖頂找到跟內部禮拜堂空間相應的軸線之外，其他窗戶及門口都偏離對
稱的狀態。尤其在教堂正門的尖拱圖形，反對稱的趣味最為明顯。一高
一矮相連的尖拱頂下，不規則地放置了一大一小的圓窗，以及三個像是
大石雕刻出來的圓拱形門口。在整座白色建築物之中，以反光藍底金點
馬賽克點綴的正門入口更顯獨特。尖拱形的輪廓，加上海藍色色調，不
僅在設計上加入曲線元素，亦加強挪亞方舟的寓意。作為外部唯一有顏
色的部分，細緻的馬賽克豐富了白色建築體的單調，同時也襯托出曲線
以及不對稱的表現手法。

◀ 從甘洛的手繪概念圖可
見信義真理堂的地標性
定位 —— 依山而建的
白色教堂和略顯奇幻的
造形，不會令人望而生
畏，反而帶有恰到好處
的玩味。

圓窗和三排的門口都是基督教建築的常見元素。在大門上的圓窗來自傳
統教堂外牆的玫瑰窗，另還有一些小圓窗排列在立面的各部分，在視覺
上點綴玫瑰窗。其中一個小圓窗安排混入在馬賽克正門中，也出現在鐘
樓上，把不同部分綁在一起。在寓意「三位一體」的三排大門之中，正門
通常較大及置中，在信義真理堂亦然，但稍有不同的是大門的中間位置
並不突出，反而被其他附加的元素搶過風頭。大門跟教堂內部的主軸線
其實是一致的，但甘洛特意打亂傳統立面的秩序，巧妙地安排小圓窗裝
飾，破壁而出的十字架出現在不經意地方，感覺有點超現實。

教堂建築的經典元素以新穎形式出現，在傳統和創新之間保留神聖感
和美感著實不易。信義真理堂在沒有主中軸線和傳統對稱狀態的制約
下，多樣素材能在同一立體上，沒有亂走而且互相制衡，這些都是建築
師設計建築體量、立面構圖和內部空間時的一大挑戰。直線和立方體的
規律，固然可以表達理性美，但傳奇建築師高第也說過，弧線是神的表
現，因此用於宗教建築實在最適合不過。只是曲線及弧形所伴隨的可變
性也有機會帶來不確定性及歪曲的狀態，令建築物顯得浮誇不穩。信義
真理堂那形似無序的設計，卻又互相協調，恰到好處，實在是甘洛對構
圖、比例和建築形態成熟掌握的成果。

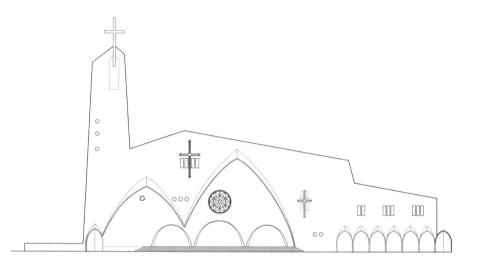

▲ 充滿跳脫動感的正立面向著繁忙的窩打老道，各個建築元素的佈局看似沒有秩序，卻又奇妙地建立起一種視覺協調。

▼ 教堂內部剖面比立面冷靜，但還清晰可見拱門的運用和以船肋為內欞主結構的意念。在後背微微傾斜的彩色玻璃和翹起的屋簷，不僅形態優美，更有利室內採光。

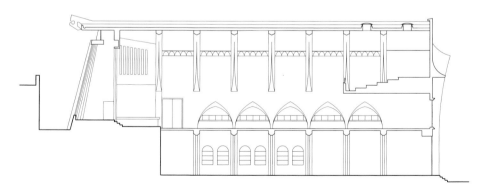

外在跳脫，內在傳統

對比外觀的跳脫，教堂的內部回復沉靜。傳統的空間格局，例如置中的祭壇、中廊、側廊和彩色玻璃窗等，都跟隨設有的中軸線，配合尖拱屋頂支撐無柱禮拜堂，將信徒帶回教堂的核心。倒船架狀的弧形尖頂是和外觀統一的建築元素，在形式上連貫內外。信義真理堂外觀上雖然創新，但其內部空間都是傳統的，這些都跟後現代主義大師Venturi所探討的「建築中的複雜與矛盾」互相呼應。 Venturi提到內部跟外部不一定相關，而外觀是自由、有趣、多元的。例如在設計給母親的住宅中，他有意地將傳統的住宅建築轉化，把稍偏離中線的煙囱、被劈開的尖頂、不對稱的窗户共存在一個形狀傳統平凡的立面。這些非正統的舉動看似任性，但它們內裡的複雜性、處理的難度和對建築理論的挑戰，本身都是可貴的嘗試。雖然甘洺並不是一個理論家，但從信義真理堂的設計，可見他並沒有因循固有模式。他參照《聖經》故事並衍生出只屬於真理堂的獨特語言。這種創意思維帶給信徒一個宗教地標，也為可能只是路過的你與我增添一份驚喜和趣味。從人類對神的存在有啟迪開始，宗教建築就一直擔當著神與人連接的渠道。在歷史中，教堂建築從中世紀的偉大震憾，演變到現在的簡潔直接。真理堂的建築令人感覺既傳統又摩登，形似巨石但實質是一條方舟；這種撲朔的狀態在理性主義主導的六十年代建築設計中，屬於一個富有前瞻性的嘗試。不按常理但討好，有趣但不輕浮，正好可形容甘洺的信義真理堂設計中的複雜性。

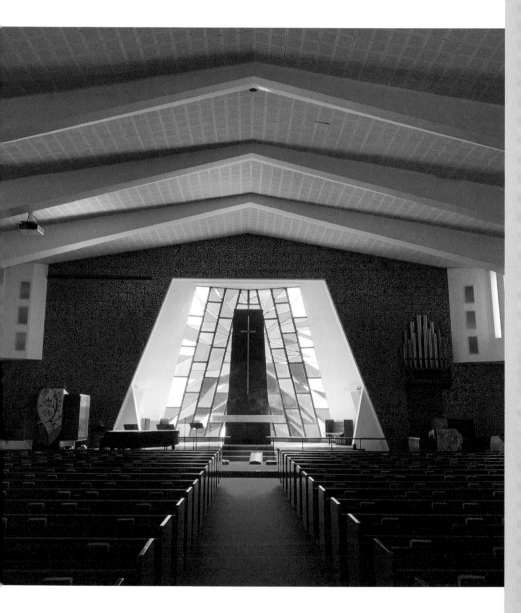

5.5

天光道閩南堂
貫徹基督教符號學

興業建築師事務所 / 徐敬直
落成年分：1959

香港雖然以廣東話為主要語言，但亦有不少其他方言的群體。這是由於二戰之後，來自五湖四海的移民在香港聚居，因此，在香港出現了以方言來傳道的教會，其中之一，就是九龍閩南中華基督教會。閩南中華基督教會的成立源於第二次中日戰爭中廈門被日軍入侵，部分福建人逃難到香港，當中有基督徒在1938年成立閩南中華基督教會。教徒來港的原因雖然各有不同，但教會所用的語言令他們得以在香港這個陌生地方找到一點家鄉情懷。教會在初期沒有固定會址，聚會都是借用伯特利神學院及九龍城士打令道浸信會舉行，幾經轉折，香港政府在1954年以象徵式的港幣一元，撥贈一幅在教會道（今天光道）面積約39000呎的地皮，以建立閩光書院及閩南堂之用。

➤ 從這個角度清楚可以見到，形成教堂內部空間的一個個外露結構框架，同時亦是造型的一部分。

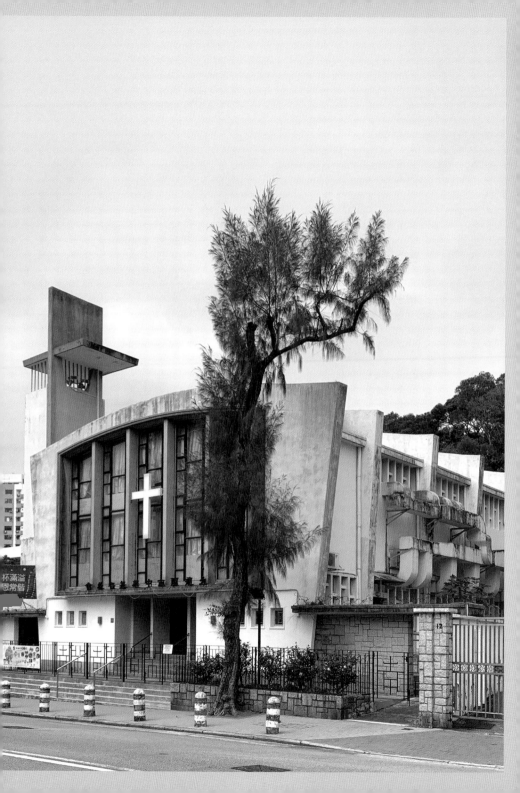

建築於 1959 年建成。書院跟教堂分為兩座獨立建築,後者風格獨特,比毗鄰的校舍在建築上更精心花巧。宗教建築一向帶有強烈的象徵性及符號意義。在基督教建築上的象徵性元素,大致包括十字架、鐘樓及光源處理等。這些基本元素在建築師徐敬直的設計中,得到配合時代的嶄新演繹。小巧的閩南堂成為香港宗教建築現代主義實踐的樣辦。

以十字架為始的建築中軸線

由於現代主義化繁為簡的傾向及教堂尺度的限制,每一部分的設計都是經過精心考慮的結果。基督教符號中最具象徵意義的十字架,置於扇形立面的正中央,既指出建築物的用途,也建立起一個延伸入室內的中軸線。十字架所建立的中軸線,穩定了整個佈局,在不算大的禮堂內顯得尤其突出。室內的佈局呈現全對稱狀態,基本的功能包括辦公室、中殿及聖壇上的講台和風琴都對稱地向兩邊分佈,加強中軸線從大門到聖壇的伸延。在近大門的一邊有夾層稍稍壓低垂直空間,不僅可提供更多座位,也豐富了無柱空間的單調,以較矮的入口襯托出聖壇部分的高聳。

為保存禮堂的對稱和統一,供上落的樓梯設置於室外,而且跟南邊的鐘樓連成一體。鐘樓的底部亦設有洗手間。鐘樓和禮堂貌似分開,但仍然屬於整體機能的一部分。將非宗教儀式的功能分配到鐘樓的做法,除了令禮堂顯得更工整純粹外,亦令整體佈局有主次之分,凸顯禮堂的重要性。禮堂的扇形立面,表達了內裡橫跨結構的輪廓。有別於禮堂的對稱工整,鐘樓的設計正好相反地呈現現代建築中平面處理的可能性。整個鐘樓在不同角度展現不同面貌,側面的平面在正面看即為十字架。簡單地以十字架作為鐘樓的結構一來符合現代主義的簡約原則,高聳的體量同時也有效帶出莊嚴感。

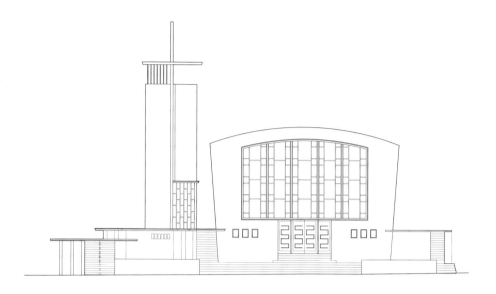

▲ 由纖幼線條構成的十字架，是塔樓的主要元素，將宗教符號無縫地融入在建築設計
內，做到形相符合功能的效果。

▼ 南邊側立面上可見塔樓的底部設有非宗教儀式的功能，包括供上落的樓梯、男女洗手
間和看更室。留意十字架塔樓上的扇形開孔，和主禮堂正立面的輪廓互相呼應。

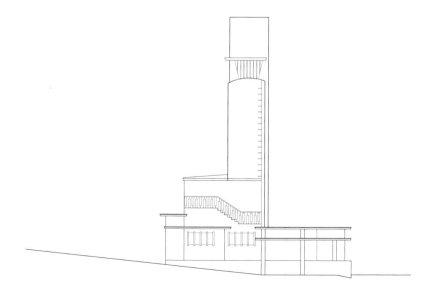

宗教

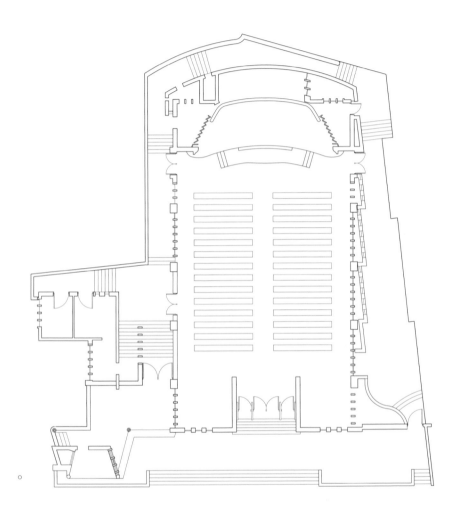

▲ 從平面佈局可以看到禮堂的純粹性，所有支援禮堂活動的設施，都置於禮
　堂的體量之外。

▲ 十字架型的高塔，亦是教堂的鐘樓。　　　▲ 欄杆的鐵框組成抽象化的「閩南」二字。

一幢建築物的用途多數能從其外貌及裝飾佈置反映出來，在閩南堂的建築上除了教堂常見的元素外，也巧妙地用上了工業建築的大跨度結構。閩南堂的無柱內部空間，跟徐敬直的另一個作品——現已改建的麥花臣體育館——有著類似的結構，大型無柱內部空間由龐大的主跨結構支撐。中空的體育館可以進行各類體育活動，而中空的教堂也可以避免視覺受阻，提升空間感。麥花臣體育館的橫跨度為18.3米，而閩南堂為12.2米。同類的結構其實初用於工業廠房，為大型機器提供空間。在德國柏林AEG大樓（1909）上，可看到和閩南堂如出一轍的外露橫跨結構。縱使用途、尺度及時空不盡相同，但兩者的類近反映現代主義在五十年間的廣泛應用及可塑性。

宗教

參考資料

1.1
浸會大學大專會堂
將粗獷與美感混凝

陳宇軒，《浸大大學會堂擬重建出版》，HK01，2017年11月24日，https://www.hk01.com/社會新聞/136129/浸大大學會堂擬重建-校友區瑞強憶年少-首個個人騷在那裡舉辦。

香港電視，第591期，（1979年3月2日）。

1.2
西營盤分科診所
現代主義的符號意義

The Hong Kong and Far East Builder, Vol. 15 No.3（1960）.

1.3
中大中國文化研究所
東方意味的空間格式

《中大通訊》，419期，香港中文大學。

顧大慶，《崇基早期校園建築：香港華人建築師的現代建築實踐》（香港：中文大學崇基學院，2011）

《香港工商日報》1966年10月15日。

《香港工商日報》1967年11月02日。

司徒惠，香港中文大學校園發展計劃初步報告，（香港: 中文大學崇基學院，2011）。

《華僑日報》1967年11月13日。

《華僑日報》1971年4月30日。

《華僑日報》1971年9月28日。

《華僑日報》1972年4月14日。

黃蘭翔，《臺灣建築史之研究：他者與臺灣》（臺灣：空間母語文化藝術基金會，2018）。

1.4
石澳巴士總站　昂首挺胸守候乘客

石澳總站，香港巴士大典，https://hkbus.fandom.com/wiki/石澳總站。

1.5
灣仔聖若瑟小學　工整與節奏感並存

Exploring the Hong Kong Architecture Archives of Wong & Ouyang. M+ Stories. 31 May 2019. https://stories.mplus.org.hk/en/blog/exploring-the-hong-kong-architecture-archives-of-wong-ouyang/?fbclid=IwAR33lyf_AU0sBIOYKv6V8VVgK0cZ67FUHkiyG33kWYo-Yics9lLyqMGEuH8

Far East Builder, , Vol.4 No.12,（1968）.

2.1
人性化的不規則　邵氏行政大樓

The Hong Kong and Far East Builder, Vol.14 No.1（1959）.

The Hong Kong and Far East Builder, Vol.14 No.5（1959）.

南國電影香港，南國電影畫 1959-1963。

《華僑日報》，1959年07月08日。

2.2
廣播大廈　實用與前衛兼容

Far East Builder, Vol.5 No.6,（1969）.

2.3
中華遊樂會　視覺延伸至地平線

Hong Kong and Far East Builder, Vol.12 No.4（1956）.

香港政策研究所,《檢討私人遊樂場地政策: 個案分析與土地供應》, 2018年10月。

2.4
南華會體育中心　簡約三部曲

Izenour, Steven, Venturi, Robert & Scott Brown, Denise. *Learning from Las Vegas*. (The MIT Press, 1977).

South China Morning Post, 27 Jul, 1933.

South China Morning Post, 19 Mar, 1934.

South China Sunday Post, 6 Jul, 1952.

South China Sunday Post, 4 Jan, 1953.

South China Morning Post, 10 Sep, 1953.

Wong, Chun-kit, Alex. *Sports theme park: redevelopment of South China Athletic Association*. Master of Architecture Thesis. University of Hong Kong (2000).

《南華體育會六十週年會慶特刊1910-1970》。

《華僑日報》, 1966年3月24日。

《華僑日報》, 1976年5月14日。

2.5
紅磡體育館　表現結構力量

Asian Architect and Builder, January 1968.

Building Journal Hong Kong, May 1976.

3.1
灣仔友邦大廈　香港首座摩登華廈

Far East Builder, Vol.5 No.2（1969）.

3.2
和記大廈　大時代下的前衛地標

《工商晚報》, 1972年8月12日。

《華僑日報》, 1973年3月21日。

3.3
以幾何反映品牌形象
尖沙咀彩星中心

Gio Ponti Archives, https://www.gioponti.org/en/archives.

3.4
中環德成大廈　玻璃幕牆首現香江

The Hong Kong and Far East Builder, Vol.14 No.2（1958）.

The Hong Kong and Far East Builder, Vol.14 No.4（1958）.

3.5
古銅色的高塔　聖佐治大廈

Allsop, Amelia. St. George's Building. Kadoorie Estates Ltd. The Hong Kong Heritage Project.

Far East Builder, Vol.6 No. 7（1969）.

4.1
靜態中見動感的嘉頓中心

Far East Builder, Vol.6 No.7,（1969）.

4.2
九龍麵粉廠　以生產線為本的造型

薛求理,《城境——香港建築 1946-2011》（香港：商務印書館, 2014）。

4.3
葵興東海工業大廈
粗獷中的「as found」美學

Far East Builder, Vol.5 No.2,（1969）.

South China Morning Post, 28 July, 1975.

4.4
被歷史湮沒的中巴柴灣車廠

中巴柴灣車廠，香港巴士大典，https://hkbus.fandom.com/wiki/中巴柴灣車廠。

張肇基（2020）,《歷史重溫……中巴的最後歲月》,2020年3月16日,https://lj.hkej.com/lj2017/blog/article/id/2404213/博客張肇基：歷史重溫……中巴的最後歲月。

《華僑日報》1977年4月11日。

4.5
義達工業大廈　見證工業南移

South China Morning Post, 17 Apr, 1970.

South China Morning Post, 3 Aug, 1972.

South China Morning Post, 19 Sep, 1972.

South China Morning Post, 7 Aug, 1973.

梁廣福,《點滴記憶再會舊社區》（香港：中華書局，2015）。

5.1
金鐘聖若瑟堂　拒絕傳統規矩

Far East Builder, Vol.4 No.11,（1968）.

陳天權,《神聖與禮儀空間：香港基督宗教建築》（香港：中華書局，2018）。

5.2
循道衛理聯合教會北角堂
山丘上的靈聖之地

Selected works, 1955-1975 W. Szeto & Partners, Architects and Engineers, 1975

5.3
聖依納爵小堂　迎合日照和氣候設計

The Shield: Wah Yan College Kowloon Magazine

The Hong Kong and Far East Builder, Vol.12 No.6（1956）.

5.4
城市中的挪亞方舟
基督教信義真理堂

Drexler, Arthur, Scully, Vincent & Venturi, Robert. *Complexity and Contradiction in Architecture*. (New York: The Museum of Modern Art, 1977) .

Dewolf, Christopher. Hong Kong's Modern Heritage, Part II: Truth Lutheran Church. Zolima Magazine. <https://zolimacitymag.com/hong-kongs-modern-heritage-part-ii-truth-lutheran-church/>. February 27, 2019.

The Hong Kong and Far East Builder, Vol. 16 No. 2 (1961) .

5.5
天光道閩南堂
貫徹基督教符號學

《九龍閩南中華基督教會獻堂金禧感恩紀念特刊1959-2009》

一般參考 / 延伸閱讀

Cody, Jeffrey W., Nancy Shatzman Steinhardt, and Tony Atkin. *Chinese Architecture and the Beaux-Arts*. (Hong Kong: Hong Kong University Press, 2011).

Denison, Edward., and Guang Yu. Ren.

> *Modernism in China: Architectural Visions and Revolutions*. (Chichester, England; Hoboken, NJ: John Wiley, 2008).

> Luke Him Sau, *Architect : China's Missing Modern*. (Chichester, West Sussex: John Wiley & Sons, 2014.).

Docomomo Hong Kong Website. https://www.docomomo.hk

Bovino, Emily Verla,

> 'Contagious Modernism: Revisiting a Famous Hong Kong Bus Terminus in the Pandemic Era', *Pin Up* Magazine, 2020. https://pinupmagazine.org/articles/article-shek-o-bus-terminus-contagion#13.

> 'Chungking Crossing: Gio Ponti's Forgotten Projects for Daniel Koo in Hong Kong (1963)', Engramma, September 2020. http://www.engramma.it/eOS/index.php?id_articolo=3972.

Eduard Kögel. 'Modern Vernacular Walter Gropius and Chinese Architecture'. *Bauhaus Imaginista*. Edition 3. 29 March 2018. http://www.bauhaus-imaginista.org/articles/343/modern-vernacular

Frampton, Kenneth. *Modern Architecture: A Critical History*. (London: Thames and Hudson, 1980).

Lau, P. T. 'Traces of a Modern Hong Kong Architectural Practice - Chau & Lee Architects, 1933–1991'. *Journal of the Royal Asiatic Society Hong Kong Branch*. Vol. 54 (2014).

Banham, Reyner. 'The New Brutalism', in *The Architectural Review*, Volume 118, Number 708 (London: The Architectural Press, 1955).

SOS Brutalism Website. https://www.sosbrutalism.org/

Wang, H. Y. (王浩娛). *Mainland Architects in Hong Kong after 1949: A Bifurcated History of Modern Chinese Architecture*. PhD Thesis. Department of Architecture, University of Hong Kong. 2008.

In Search of Hong Kong Brutalism. *M+ Stories*. 10 Mar 2021.

https://stories.mplus.org.hk/en/blog/in-search-of-hong-kong-brutalism/

Zolima Magazine. https://zolimacitymag.com.

陳翠兒、蔡宏興,《香港建築百年》. (香港 : 三聯書店 (香港) 有限公司 ,2012)

香港建築師學會,《筆生建築 : 29 位資深建築師的香港建築》(香港 : 三聯出版社,2016)。

林社鈴,《教會建築本地化. 聖神修院的建築與風格》,載於 宗聲,167-183 (Hong Kong 聖神修院神哲學院宗教學部學生協會,2010)。

馬冠堯,

戰後到回歸前香港結構工程規範發展的探討 [The Development of Hong Kong Structural Engineering Standards after the Second World War and before 1997]. Thesis (M. A.) University of Hong Kong, 2006.

《香港工程考 : 十一個建築工程故事 1841-1953》(香港 : 三聯書店 (香港) 有限公司,2011)。

王俊雄、徐明松,《粗獷與詩意 : 台灣戰後第一代建築》(臺灣 : 木馬文化,2017)

薛求理,《城境 : 香港建築 1946-2011》(香港 : 商務印書館,2014)。

地址

浸會大學大專會堂
地址：九龍塘窩打老道 224 號

西營盤分科診所
地址：西營盤皇后大道西 134 號

中大中國文化研究所
地址：香港中文大學

石澳巴士總站
地址：南區石澳道 190 號外

灣仔聖若瑟小學
地址：灣仔活道 48 號

邵氏行政大樓
地址：將軍澳環保大道 201 號

廣播大廈
地址：畢架山廣播道 30 號 30 號

中華遊樂會
地址：銅鑼灣銅鑼灣道 123 號

南華會體育中心
地址：銅鑼灣加路連山道 88 號

紅磡體育館
地址：紅磡灣暢運道 9 號

友邦大廈
地址：灣仔司徒拔道友邦大廈

和記大廈
地址：金鐘夏愨道 10 號

彩星中心
地址：尖沙咀彌敦道 23 號

德成大廈
地址：中環德輔道中 20 號

聖佐治大廈
地址：中環雪廠街 2 號

嘉頓中心
地址：深水埗青山道 58 號

九龍麵粉廠
地址：觀塘海濱道 161 號

東海工業大廈
地址：葵涌大連排道 48-56 號

中巴柴灣車廠
地址：柴灣道 391 號

義達工業大廈
地址：大環馬頭圍道 21 號

金鐘聖若瑟堂
地址：香港花園道 37 號

循道衛理聯合教會北角堂
地址：七姊妹百福道 15 號

聖依納爵小堂
地址：油麻地窩打老道 56 號

基督教信義真理堂
地址：油麻地窩打老道 50 號

天光道閩南堂
地址：何文田天光道 14 號閩光書院

迷失的摩登——
香港戰後現代主義建築 25 選

作　者	黎雋維、陳彥蓓、袁偉然	
責任編輯	何欣容	
書籍設計	Pollux Kwok	
相片提供	黎雋維、陳彥蓓、袁偉然	

在世界中哼唱，留下文字迴響。

出　版	蜂鳥出版有限公司	
電　郵	hello@hummingpublishing.com	
網　址	www.hummingpublishing.com	
臉　書	www.facebook.com/humming.publishing/	

發　行	泛華發行代理有限公司
印　刷	嘉昱有限公司

初版一刷	2021 年 4 月
二版一刷	2021 年 8 月

定　價	港幣 HK$138　新台幣 NT$620
國際書號	978-988-75052-0-4

作者簡介

黎雋維

香港大學建築歷史博士及英國註冊建築師，專欄作家及建築評論人，Docomomo香港分會成員。畢業於香港大學建築系及英國倫敦建築聯盟學院（AA）。任教於香港理工大學設計系及香港大學SPACE建築系。主要研究範圍包括東亞及香港現代建築歷史，上海批盪的文化和歷史，以及歷史建築保育和改造設計。

陳彥蓓

陳彥蓓在澳門土生土長，擁有加州大學柏克萊分校的建築學學士學位，後來到倫敦建築協會建築學院（AA）取得建築文憑。在美國和香港的建築公司實習後在香港大學修讀建築保育碩士課程，主要研究建築物的形態及物料如何引導人的感官。現在學部擔任助理講師。個人興趣是紀錄非物質的時刻和片段，細味建築物裡、街頭巷尾的人和事。

袁偉然

建築文化研究者、畢業於香港大學建築系及倫敦建築聯盟學院（AA）。曾經參與保育皇都戲院運動及深港建築雙年展的設計及策展工作。熱衷香港建築歷史，尤其關注戰後香港建築師、建築物和城市發展之間的相連脈絡。他亦是社交媒體the_lostcopies的出版者，推動以數碼技術來記錄消失中的城市建築。